스몰 스튜디오 스몰 신 대전 대구:
두 도시 그래픽 디자인 신과 이어진 대화들

KB084442

ISBN. 979-11-981622-5-0 [03650]

샤이 스튜디오 대구 고성동 카페에서

대화 하나.
대전

| | |
|---|---|
| 굿퀘스천 | 신선아 |
| 노네임프레스 | 장영웅·박수연 |
| 백색공간 | 이보영·나혜정 |
| 실기활동 | 정영훈 |
| 슬로먼트 | 전민제 |
| 엔아이엔 | 윤석원·신지연 |

2022년 10월 9일 봉명동 날씨 흐림

동인　　　안녕하세요. 저는 좀비출판의 민동인입니다.
지난달에 이메일로 라운드 테이블 참여 제안을 드렸습니다.
출판사 이름이 섬뜩한데도 반겨주셔서 감사합니다. 이곳에서
말하는 스몰 스튜디오는 한 명부터 주로 셋 넷으로 모이는
크기를 뜻하면서도, 독립 출판, 사회 참여, 커뮤니티 조직 등
스스로 문화를 생산하고 가담하는 디자이너 유닛의 한 범주를
말합니다. 스몰 신[1]은 커다란 신으로서의 서울에 대응하는
개념으로, 서울 내 스몰 스튜디오가 추산 이백여 팀인 것과
비견해 다른 지역은 그 수가 대체로 다섯 팀을 넘지 않습니다.
이런 초소형 형편에서 나름대로 스몰의 규모를 갖춘 도시는
대전과 대구, 두 곳입니다. 비록 덩치는 작아도 이곳의 스몰
스튜디오 신은 꾸준히 넓어지고, 주목할 만한 순간들이
존재하며, 서울의 신과는 또 다른 양태를 보입니다. 이렇게
두 도시를 한국 디자인 신이 가진 하나의 사례로 인정하고
독해할 이유가 충분하지만, 이제까지 기록과 논평은 이뤄지지
않았습니다. 오늘 이 만남이 그런 자리가 될 수 있다면
기쁘겠습니다. 날씨가 궂은데, 비까지 옵니다. 이런 분위기에
책상까지 둘러 앉으니, 밖에서 보면 수상한 모임처럼 보일까
걱정이네요. 우선 서로 소개를 나누면서 시작해 볼까요? 제
왼편의 선아 님부터 이야기 이어주시겠어요?
선아　　　안녕하세요. 이 자리에 오게 돼서 너무 반갑습니다.
저는 대전에서 굿퀘스천으로 활동하는 신선아고요, 대전의

---

[1]　　　신(scene). 이 글에서는 '직업 생태계'에 가까운 의미로
사용합니다.

---

대화 하나,　　　　　　　대전

페미니스트 문화기획자 그룹 보슈[2]에서 활동하고 있어요.
이제까지는 디자인 일이 들어오면 보슈 사업자로 받았어요.
그러다가 서울에서 활동하시는 우유니라는 디자이너분이
있는데, 봄알람 출판사에서 계시면서 *O-O-H*라는 1인
스튜디오를 운영하셨어요. 그러다가 저와 페미니스트 디자이너
소셜 클럽[3]이라는 커뮤니티에서 만났고, 우유니 디자이너가
둘의 사업장을 합치면 어떻겠느냐고 제안해 주었습니다.
가치관과 작업 방향이 잘 맞는 점, 함께 일하는 데에서 오는
시너지가 기대되는 점에서 응했어요. 그렇게 둘은 작년부터
굿퀘스천으로 활동을 시작했습니다. 다만, 같은 사무실에서
업무를 보지는 않고요, 서울점과 대전점으로 나누어 서로의
자리에서 일하는 방식을 취했습니다. 제가 맡는 대전점은
대흥동에 있고요, 교통이 괜찮고, 사는 동네와 가깝기도 해서
계약했습니다. 굿퀘스천이라는 이름은 〈좋은 해답으로 우리를
안내할 좋은 질문을 파고듭니다〉라는 의미예요.

수연      반갑습니다. 저는 노네임프레스의 박수연이에요.
스튜디오는 장영웅 디자이너님과 운영하고요, 천선진

---

2      보슈(BOSHU)는 대전의 여성주의 잡지로, 2014년에
지역 청년 잡지로 시작해 2016년 강남역 여성표적살인 이후
발간한 6호를 기점해 바뀌었습니다. 대전에서 강연과 워크숍,
전시, 파티를 기획합니다.

3      페미니스트 디자이너 소셜 클럽(FDSC)은 그래픽
디자인계의 성차별적 관행에 맞서 페미니스트의 시선으로
대안을 제시하고 변화를 이끌어가는 모임입니다.

---

디자이너님과 탁지은 디자이너님이 함께 일해 주고 계세요.
시작한 계기는 영웅 디자이너님이 소개해 주시겠어요?

영웅    안녕하세요, 장영웅입니다. 저는 대전 소재 대학에서
디자인을 공부했어요, 수연 디자이너님과 동문이기도 한데요,
지역에서 디자인을 공부하면서 전공생이자 디자이너로서 누릴
수 있는 전시나 워크숍, 플랫폼 등이 꽤 부족하다고 느꼈어요.
그래서 지역 대학 학생 사이의 교류도 늘리고, 함께 다양한
일도 모의하고 싶어서 친구들과 '노네임 워크숍'이라는 모임을
꾸렸습니다. 구성원들과 틈틈이 디자인 워크숍을 열고, 그
결과물을 전시와 책으로 발행하기도 하는 모임이었는데요,
그러다가 의뢰 업무를 함께 맡기도 했어요. 저희 활동을
좋게 봐주신 분들이 모임에 작업을 부탁하신 거죠. 이때
노네임프레스 이름으로 사업자를 냈고, 작업실은 교내에서
제공하는 창업 센터를 사용했어요. 구성원이 많을 때는 열
명씩 됐고, 당시 모두 학생이어서 학업과 병행하며 치열하게
일했던 기억이 납니다. 그러다가 졸업이 가까워지면서 함께한
친구들이 각자의 길을 찾아 갔고, 저도 이 스튜디오를 유지할지
말지 고민하게 됐어요. 우선 졸업하고 얼마간은 큰 생각 없이
쉬고 있다가, 그때쯤 학부생 때 활동했던 모임 타불라라사[4]를
통해 알고 지내던 수연 디자이너님이 서울에서 오 년 정도
일하시다가 대전으로 돌아오셨는데요, 제게 작업실 공유를

---

4    타불라라사(Tabula Rasa)는 디자인에 대한 관심으로
2012년에 만들어진 비영리 단체 스튜디오입니다. 서울과 대전을
중심으로 활동했습니다.

---

제의해 주셨고, 이후 함께 노네임프레스를 운영하는 쪽으로
이야기가 흘렀습니다. 이때가 2020년이네요.

보영     안녕하세요, 저희는 백색공간입니다. 저는
이보영이고, 옆에 나혜정 디자이너님 함께 나와 주셨어요.
백색공간은 브랜딩, 편집, 패키지 등 시각디자인 분야를 두루
다루는 스튜디오예요. 이지영 대표님과 2016년에 시작했고,
나혜정 디자이너님이 2019년도에 합류해 3인 체제로 운영하고
있습니다. 이지원 대표님과는 대전의 디자인 에이전시에서
팀장과 팀원 사이로 일했던 사이예요. 합도 잘 맞고, 방향성도
비슷해서 가깝게 지내다가, 둘 다 비슷한 시기에 흔히 말하는
에이전시 디자이너의 고충에 맞닥뜨리게 됐어요. 정해진
스타일 공식에 얽매이는 점, 정부 주도 사업의 디자인을 할
때, 한 사업이 끝나면 디자인도 함께 사라짐에서 오는 소모감
등이요. 그렇게 몇 년 차쯤 되었을 때, 무모하고 섣부를 수는
있어도, 우리가 아끼는 디자인을 만들고, 주도적으로 많은
일을 하기 위해 이지원 대표님과 회사 밖으로 나왔습니다.
백색공간의 이름은 '백색의 공간은 가능성으로 충만한 깊고
완벽한 적막이다'라는 바실리 칸딘스키의 격언에서 왔어요.

석원     저는 엔아이엔의 윤석원이고요, 신지연 디자이너님과
함께 참석했습니다. 엔아이엔은 2009년에 1인 스튜디오로
시작해서, 2015년에 신지연 디자이너님이 합류하셨고,
2021년부터 이석주 디자이너님이 함께해 주고 계십니다.
저는 그래픽 디자인이 전공은 아니고요, 대학원까지 회화를
배웠습니다. 그래서 주위에 미술하는 친구들이 꽤 있었는데,
그 친구들 작품을 촬영해 주고, 연달아 도록도 만들면서

디자인 일을 시작했습니다. 이렇게 한동안 의뢰자는 개인 작가 위주였고요, 요 몇 해 들어서는 기관 단위 프로젝트가 부쩍 늘어 열심히 일하고 있습니다.

지연     안녕하세요, 엔아이엔의 신지연입니다. 스튜디오 이름의 뜻을 많이 여쭤 보시던데요, 엔아이엔은 개칭한지 오래되지 않은 이름이에요. 이전에는 크렘이라는 이름을 사용했습니다. 이 단어에 다소 선언적인 뜻이 담겨있는데, 사실 생각이라는 게 고정적일 수 없고, 시간에 따라 변화하기 마련이잖아요. 그래서 이제는 거창한 의미가 없는 이름으로 고쳐야겠다 싶었는데요, 마침 그쯤 고양이를 기르게 됐어요. 이마에 *nin* 모양의 줄무늬가 있는, [웃음] 그래서 그 모양을 따서 고양이 이름은 니니로 짓고, 스튜디오는 엔아이엔으로 활동하게 되었습니다.

영훈     안녕하세요. 오늘 많은 분과 인사 나누게 되어 기쁩니다. 저는 실기활동의 정영훈입니다. 실기활동은 2019년에 사업자로 등록했지만, 이전부터 서울과 거주지인 대전에서 몇 가지 활동을 이어왔습니다. 2011년부터 2015년까지는 예술 공동체 리슨투더시티[5]에 함께했고요. 그리고 올해 박사 과정을 마쳤습니다. 공부를 꽤 길게 한 셈입니다. 햇수로 십 년 가까이 되는데, 이렇다 보니 돈 벌

---

5       리슨투더시티(Listen to the City)는 미술, 디자인, 건축, 도시계획 등 다양한 분야에서 함께하는 콜렉티브로, 2009년에 시작했습니다. 지속불가능한 도시를 '지속가능하게' 바꾸는 것을 목표합니다.

---

나이에도 학비로 돈을 쓰니 참 심란했습니다. 결혼도 일찍
해서 아이가 둘이거든요. 그러다가 함께 공부하던 친구 중에
대구에서 온 친구가 있었어요. 그 친구는 대학원에 다니면서도
스몰 스튜디오를 병행해 사업적으로도 제몫을 다하더라고요.
그게 참 부러웠어요. 그래서 일을 시작하는 것과 관련해
질문했어요. 친구는 여러 지원 사업이 있으니, 몇 군데 응모해
보라고 조언하더라고요. 그래서 대전의 어떤 센터의 입주
공모에 지원했고, 그곳에 선정되어 첫 사업자이자 사무실을
갖추게 됐습니다. 지금은 사업이 끝나서 다시 나그네처럼
오가며 활동하고요. 디자인 공부를 할 때도 이론보다는 실기에
마음이 더 갔어요. 그래서 스튜디오 이름을 실기활동으로
고르지 않았나 싶습니다.

민제       안녕하세요. 슬로먼트의 전민제입니다. 이곳에서
저만 디자이너가 아닌 기획자인 듯한데요, 슬로먼트는
독특하게도 세 명의 기획자와 세 명의 디자이너로 꾸려진
스튜디오입니다. 오랜 에이전시 생활을 마치고 2018년에
시작했고요, 노은 쪽에 사무실이 있는데, 엔아이엔과 함께
쓰고 있습니다. 슬로우 모먼트를 줄여서 이름지었어요. 독립할
당시에 너무 바쁘게 사는 것에 지쳤었거든요. 그래서 차근차근
일하자고 지었는데, 다시 빠르고 더 바빠졌지만요. /웃음/

영웅       오늘 이 자리에 오기 전까지 대전 스몰 스튜디오 신
내에서 어떤 왕래가 있었는지 노네임프레스의 시점에서 소개해
드릴게요. 2019년에 스튜디오를 시작할 때쯤 이야기인데,
우연히 멋있는 책자를 발견한 거예요. 대전 공기관에서 하는
행사였는데, 기여 인물에 디자이너 이름이 없길래 담당 부서에

전화를 했어요. 혹시 이 디자인, 누가 했는지 알 수 있을까요? 문의하니까 그쪽에서 누구신데요 되묻는 거죠. [웃음] 그래서 아, 저는 대전에서 디자인하는 학생인데, 디자인이 마음에 들어서 여쭨다고 답하니까 그때 이 자리에 계시는 엔아이엔을 알려주셨어요. 그렇게 검색으로 인스타그램 계정을 찾았고, 메시지를 보내면서 인사를 드렸습니다. 백색공간 이지원 디자이너님과 이보영 디자이너님 두 분은 백색공간에서 기획한 능동적으로[6]의 워크숍에서 처음 뵀었고, 슬로먼트 전민제 디자이너님은 노네임프레스 초창기 때 저희에게 한번 만나지 않겠느냐며 연락해 주셨어요.

수연 　　재작년쯤 일인데, 전민제 디자이너님을 만나서 대전에서 일하는 이야기를 비롯해 긴 대화를 나눴어요. 미리 지역에서 일해 본 경험자로서 대전에서 일할 때 갖추면 좋은 서류도 많이 알려주셨죠. 나혜정 디자이너님은 학부 시절에 타불라라사에서 함께 활동한 사이고요. 신선아 디자이너님은 2019년, 대전 으능정이 문화의 거리에서 열린 전시에 노네임프레스가 참여했을 때 작가로서 뵌 적이 있어요. 그때 백색공간도 함께 하셨네요. 이렇게 모두 한 번은 교점이 있고, 정영훈 선생님은 서울에서 활동하실 때부터 소식을 줄곧 접했는데, 실제로 봬서 무척 기쁘고 반갑습니다.

동인 　　타불라라사라는 모임이 몇 번 언급되는데요, 말씀해 주셨다시피 노네임프레스의 박수연 디자이너님과

---

6　　　능동적으로는 2019년, 대전의 문화예술 활성화와 그래픽 디자이너 간 소통을 위해 모였던 프로젝트 그룹입니다.

---

장영웅 디자이너님, 백색공간의 나혜정 디자이너님이
참여하셨습니다. 혹시 타불라라사가 어떤 모임이었는지
부연해 주실 수 있나요? 능동적으로 이야기도 궁금합니다.

수연　　타불라라사는 비영리 그래픽 디자인 스튜디오예요.
처음 만들어진 건 2012년인데요, 디자인에 대한 관심으로
만들어진 그래픽 디자이너 모임이에요. 당해 창립 멤버는
아니어서 아는 바로 말씀드리면, 해당 스터디 그룹이 당시
학과에 출강하며 스튜디오 플롯을 운영하시던 김동환
선생님과 대흥동에 작업공간을 꾸리게 되었고, 그렇게
처음에는 한남대학교 학부생 중심으로 모이다가, 점점 다른
학교와 다른 지역의 학생들이 함께하기 하면서 처음에 대여섯
명이던 구성원이 스무 명을 훌쩍 넘기게 됐어요. 같이 책도
읽고, 대화도 많이 나눴고, 타불라라사 이름으로 워크숍,
토크를 기획하거나 전시에 참여하기도 했는데, 돌이켜 보면
적지않은 원동력이 됐어요.

보영　　능동적으로는 스튜디오를 처음 시작할 당시에 일이
많이 없기도 했고, 공부도 하고 싶었기 때문에 대전에 계시는
디자이너를 모아서 스터디를 해 보자고 했던 게 발단이에요.
처음에는 소규모로 네 분 모셔서 진행했고요, 디자인 관련
서적을 함께 읽고, 공유하는 느슨한 모임이었습니다. 그러다가
참여를 못하는 분이 하나둘 생기면서 한번 스르륵 사라졌어요.
그러다가 2018년도쯤 어느 행사에서 예전에 이런 모임이
있었다고 말을 꺼냈는데 주위에서 꽤 관심을 가지시더라고요.
그래서 다시 꾸리게 되었고, 모집 공고를 올리니 학생분,
인하우스 디자이너 등 꽤 다양하게 지원해 주셨어요. 그렇게

스물일곱 분이 모였고, 함께 포스터를 하나씩 디자인해서 전시회를 열기로 했어요. 다들 전시 등 문화생활을 하려면 서울로 올라가는데, 대전에 전시회를 하나 보태보자는 마음이었거든요. 주제는 〈대전시〉였고, 전시 이름도 같았어요. 어느 정도 중의적인 이름입니다. 그렇게 다들 대전 시민으로서 대전이라는 도시를 포스터로 해석해 내고, 매주 만나서 서로 의견 나누고, 이런 시간을 가졌어요. 그때 영웅 디자이너님도 작가로 참여하셨지요.

영웅 　네, 한 주제로 열아홉 명이 작업했는데, 소재와 표현이 크게 겹치지 않고 다양했었다고 기억해요. 대전(大田)의 뜻이기도 한 〈한밭〉을 활용하기도 하고, 공공자전거 타슈나 칼국수, 보문산, 엑스포 등 흥미로운 주제가 많았고요, 저는 꿈돌이를 해부해서 내장을 드러낸 작품이 떠오르네요.

동인 　꿈돌이 내장이요?

보영 　지금 포썸을 운영하는 김연주 디자이너님의 〈꿈돌이 아나토미〉라는 작업인데, 우리에게 귀여운 캐릭터로만 인식된 꿈돌이의 이미지를 벗게 해주고 싶어서, 해부학 도면처럼 살갗을 반쯤 벗기신 이미지로 기억합니다. 그 괴수 꿈돌이는 대전의 꿈과 희망을 나름의 용맹한 모습으로 지키는 역할이에요. 영웅 디자이너님은 어떤 작품이셨지요?

영웅 　저는 샐러드 볼을 주제 삼았어요. 언제 한번 어떤 기관의 담당자님이 대전은 샐러드 볼 도시라고 말씀하셨어요. 대전은 서울을 빼면 청년 인구의 유입과 유출이 가장 많은 도시라고 해요. 대전에 공공기관과 대학교육기관이 많다 보니까 전국 각지에서 일자리 때문에 오는 청년들이 많거든요.

---

그런데 재미있게도 부산에 가면 부산 사투리를 익힌다든지,
광주에 가면 입맛이 바뀌게 된다든지 하는데, 대전은 그런
게 없어요. 어떻게 보면 특색이 없는 셈인데, 그만큼 각자
정체성을 유지하면서 뒤섞인다는 겁니다. 재료 본연의 맛을
유지하면서도 조화한다는 점에서 샐러드 볼과 닮았고요.

민제    공공기관이 많다, 맞아요. 대전의 큰 특징 중
하나라고 볼 수 있습니다. 제가 아는 바로 열여섯 곳이
대전에 있고요, 인접한 세종에는 스물한 곳이 소재합니다.
현재 슬로먼트의 주요 의뢰자도 기초과학연구원,
한국에너지기술연구원 등 전부 공기관이에요. 저희는
특히 과학기술 분야로 형성되어 있는데, 다른 스튜디오는
대전예술의전당이나 대전시립미술관 등 문화예술 분야의
공공기관과도 잦게 일하시는 듯해요. 공공기관 의뢰가
많다는 것, 어느 정도 대전 스몰 스튜디오 신의 특징이기도
하겠습니다.

수연    당장 이듬해에는 국립현대미술관 대전관을
착공한다고 해요. 인접한 세종시에는 국립박물관단지라고,
어린이박물관·도시건축박물관·디자인박물관·디지털문
화유산센터·국가기록박물관을 한 곳에 묶어 건립하고요.
이것도 오 년 안쪽으로 지어진다는데, 이렇게 되면 대전 스몰
스튜디오 신 안에서 공공기관이 작동하는 바가 더 커지겠죠.
수요가 많아지니 고무적이지만, 수요에 비해서 공급자가 적은
점을 우려해요. 대전에는 스몰 스튜디오가 여전히 부족합니다.
그래서 현재 대전의 스몰 신은 과부하될 만큼 바쁜 처지입니다.
그래서 출중한 작업자가 더 유입된다면 함께 시너지를 내면서

시장을 건강하게 키울 수 있을 듯해요,

동인　이제 연말이라 특히 더하죠, 이렇게 수고하시는
중에도 셀프 프로젝트로 활동을 이어가신다고 들었습니다,
백색공간은 능동적으로 말고도 매년 스튜디오의 생일을 전시로
기념하시는데요, 올해가 6주년이셨지요?

혜정　네, 맞아요, 올해 삼월, 《컨트롤 ✝ 시프트 ✝ 에스;
다른 이름으로 저장》이라는 이름으로 6주년 기념 전시를
열었습니다, 원도심에 있는 공간 아트스페이스128[7]에서
진행했고, 전시를 크게 세 가지 갈래로 구성했어요, 첫째로
지난 육 년 동안 쌓인 작업물, 둘째로 현재 시점에서 향후
방향을 고민하고 연구한 결과들, 마지막으로 백색공간의
브랜드 ORCA의 쇼케이스를 선보였어요, 전시로
백색공간의 과거와 현재, 미래를 짚은 셈이에요, 이런 식의
기념 전시는 3주년이 처음이었고, 그때는 《100스페이스,
백스페이스》라는 이름으로 이제까지 의뢰받은 작업에서
선택되지 않은, 반려된 시안 쉰다섯 점을 공개했습니다,

보영　2018년에는 대전에서 시작한 독립 잡지 《-philic》
창간호를 디자인해 드리면서 필릭이라는 팀을 만나게
됐어요, 평소 독립출판에 관심이 커서 무척 즐겁게 대화를
나눈 기억이 나요, 그래서 언젠가 좋은 기회가 있으면 함께

---

[7]　아트스페이스128(ArtSpace128)은 2017년, 대흥동에
개관한 전시공간으로, 지역의 젊은 작가 지원, 아카이브 등을
이어오고 있습니다. 2013년에 개관한 아티스트 런 스페이스
12.8이 전신입니다.

---

대화 하나,　　　　　　　　대전

프로젝트를 기획해 보자고 이야기도 나눴는데요, 그러다가
대전 사회적자본지원센터에서 공동체 활성화와 관련한
사업을 공모했는데, 그때 필릭과 함께 오프비트라는 프로젝트
팀을 꾸려서 응모했어요. 그렇게 필릭에서 기획하고,
백색공간에서 디자인을 맡은 〈대전독립서점지도〉를
발표했습니다. 이와 연계해서 '책을 지어 먹자'라는 독립 서적
제작 워크숍도 진행했고요. 참여자들과 함께 독립출판과
편집디자인 과정을 이해하고, 인디자인을 익혀 자신만의
책을 제작하는 시간이었습니다. 이렇게 다양한 이벤트를
통해서 대전에 향유할 수 있는 문화가 풍성해지기를 바라요.

영훈　　동감합니다. 한 지역에서 즐길 수 있는 작은
문화들이 더 많아지고, 발굴되어야 한다고 생각하고요,
그렇게 되기 위해서는 한 도시가 그들의 문화·관광적 역할을
거대함들에 맡겨서는 안 된다고 생각해요. 우스갯소리로,
대전은 즐길거리가 없어서 놀러 와서 할 일은 성심당에서
빵 사는 것뿐이라고 하잖아요. 저는 이런 부분을 늘
경계해요. 어떤 것이 거대하면, 그 거대함 뒤로 가려지는
것들이 있습니다. 디자인은 어떤 것을 감추고 드러내는 데에
동원되는 강력한 정치적 도구이고, 그런 도구를 사용하는
디자이너로서 하게 되는 다짐은 거대함에 복무하지 않는 것,
그리고 거대함의 그늘이 드리운 곳에 힘을 보내는 것입니다.
대전에는 대화동이라는 동네가 있습니다. 대전에서 부유한
둔산동과 강 하나 너머로 맞닿아 있는데요, 북쪽으로는
산업단지가 모여 있고, 공단 근로자분들은 주로 남쪽에
사세요. 외국인 노동자분들도 많고, 그런 만큼 다문화 가정도

많은 마을입니다, 다들 바쁘고 빠듯하세요. 그래서 일터로
가면, 아이들은 집에 덩그러니 남아요. 그 친구들을 돌볼 수
있는 시설이 더 많아야 하는 지역인데도 무척 열악합니다.
빈 상가도 곳곳에 많은데, 듣기로는 건물주들이 상가 창을
깨뜨리기도 한대요. 대화동이 재개발 지역으로 묶여있어서,
사람들이 빨리 떠나게 하려고요. 이런 뒤숭숭하고 험한 환경에
아이들이 놓인 겁니다. 마음이 참 좋지 않았는데, 감사하게도
사회적기업에서 하는 사업에 합류하면서 그 동네 아이들과
대화동의 지도를 만드는 프로젝트를 진행할 수 있었어요.
머지않아 신축 아파트 단지로 바뀔 이 동네를 한 번이라도
눈에 담고, 기억할 수 있도록요. 아이들과 동네 곳곳을 사진
찍으면서 거닐고, 온라인에 그 마을 지형을 게시하는 작업을
했어요. 이런 시간들이 아이들에게 자신이 나고 자란 동네와
지역이 따분하거나 탈출하고 싶기만 한 공간이 아닐 수 있도록,
한번이라도 되살펴 보고, 아낄 수 있는 기회였기를 소망해요.

동인     내밀한 이야기이지만, 저는 대학을 경기에서
나오고 이후에도 그쪽에서 지내는데요, 태어나고 자란 곳은
충청이에요. 그래서 가끔 가족 보러 본가에 가는데, 거기
있으면 적당히 편하기는 하지만 이유 모를 권태를 동시에
느낍니다. 그런데 영훈 디자이너님 말씀을 들으면서 내가
혹시 유년에 나의 도시를 사랑할 기회를 놓쳤나 싶은 생각이
들었습니다. 그래서 소개해 주신 프로젝트들이 몇 명의
인생에서 좋은 순간을 만들어줄 수 있겠다고 생각합니다.
말씀 나눠 주셔서 감사합니다. 처음에도 언급했지만, 스몰
스튜디오의 가장 큰 특징이라면 자율적인 디자인 유닛으로

---

대화 하나,                      대전

문화에 가담하고 생산한다는 점입니다. 그러니 일에서의
자율성이 무엇보다 포기할 수 없이 소중한 디자이너라면
나름대로 적절한 모습이 스몰 스튜디오 아닐까 생각하기도
했어요. 그런 자유라는 게 조금 허상일지 모르지만, 대체로
직접 운전대를 잡고, 규모가 작으니 더 자유롭고 유연하게
주행할 수 있으니까요. 이 자리에 많은 드라이버들이 모여
계시는데, 본인이 탑승한 스튜디오라는 자동차의 운영
전략이나 방침이 있다면 궁금합니다.

선아       네, 제가 또 올해 운전면허를 땄는데요.

　　　　 /짝짝짝/

선아       축하 감사해요. /웃음/ 저는 요즘 디자이너의
결과물보다 그들이 일하는 과정을 더 신경쓰게 돼요. 완성된
디자인에 도달하기까지의 노동 환경과 의뢰인과의 소통,
디자이너의 권리 등이요. 그래서 어떤 운행을 하고 싶느냐고
여쭈신다면, 과속하지 않는 건 물론이고, 주행하다 보면
길의 울퉁불퉁함이 분명 느껴질 텐데, 그때 목적지만을 향해
내달리지 않고, 이 도로가 왜 험난한지, 더 안전하게 조성해
모두의 안녕을 꿈꿀 수는 없을지 고민하며 운전하고 싶어요.

보영       저는 실제 운전할 때도 주차가 가장 어렵고 서툴러요.
스튜디오 운영할 때도 비슷한 점에서 그래요. 제가 잘 못 쉬는
스타일이거든요. 그런데 주차를 해야 쉬기도 하고, 다음 여정도
떠나잖아요. 그래서 쉬어야 할 때 쉬면서 오래 운행하고 싶다는
바람이에요. 다행히 장거리 운전할 때 운전대를 번갈아 맡아줄
동료들이 있어 든든합니다.

지연       저희는 한때 브레이크도 내비게이션도 없이 달리다가

바퀴가 몽땅 빠져버린 적이 있는데요, /웃음/ 이렇게는 안
되겠다 싶어 짧은 휴식기를 가졌습니다. 그때 스튜디오를
어떻게 운영해야 지속가능할 수 있을지 궁리하고, 효율적인
일 처리를 위한 방법을 개발하기도 했어요. 그렇게 재정비한
이후로는 자동차를 안전하게 몰고 있습니다. 사랑스러운
고양이를 뒤에 태우고요.

민제      저희는 오래 운전하고 싶어요. 좋은 차를 타고
싶고요. 대전에도 뉴 드라이버가 더 생기면 좋겠고, 그들 또한
좋은 차에 타면 좋겠습니다. 학생들이 〈나도 디자이너가 되고
싶다〉 〈나도 스몰 스튜디오를 운영해 보고 싶다〉 이렇게 꿈꾸는
모습을 보고 싶습니다. 디자이너가, 스몰 스튜디오들이 그런
환경과 지위가 되어서요. 저희부터 그런 본보기가 된다면
좋겠지요. 긴 여행에서 그런 이정표를 세워볼 수 있을 듯합니다.

동인      일종의 선례나 롤 모델[8] 이랄지, 무엇을 보느냐에
따라 자신의 미래를 상상할 수 있는 폭이 달라지고,
그래서 롤 모델은 정치적인 문제와 멀지 않습니다. W쇼[9],

---

8        롤 모델(role model)은 자신에 앞서 존재하여
참고하거나 본받을 수 있는 대상을 말합니다.

9        《W쇼—그래픽 디자이너 리스트》는 '여성'과 '그래픽
디자인'에 관한 전시입니다. 지난 삼십 여 년 간 중요한 성취를
거둔 여성 디자이너의 작업을 되돌아보고, 성취에 비해 알려지지
않은 여성 디자이너의 활동을 재조명합니다. 2017년 12월 8일
—2018년 1월 12일. 세마 창고. 주최: 서울시립미술관. 공동기획:
윤민화 / 김영나, 이재원, 최슬기.

---

빌딩롤모델즈[10] 등의 전시와 서적도 보이지 않는 롤 모델에
대한 물음에서 시작했고요. 이 기획도 일부분 롤 모델 문제에서
비롯합니다. 몇 해 전만 해도 저는 한국에서 스몰 스튜디오를
하겠다면 그곳은 당연히 서울이겠거니 생각했어요. 그런데
말씀드린 것처럼 제 삶의 배경이 줄곧 서울이 아니었기 때문에
스튜디오의 모습을 무의식적으로 서울에 그리는 일이 문득
어색했습니다. 왜 서울 생각만 했을까 궁금해 하다가 부모님
집에 갈 일이 있었어요. 방 한 쪽에 제가 청소년일 때 좋아하던
디자인 잡지들이 있길래 다시 읽어 보았는데요. 그 잡지들에
소개되는 스몰 스튜디오들의 거의 전부가 수도권 또는
국외에 소재하고 있었습니다. 지금 몇 권을 챙겨 왔습는데요,
제법 열심히 읽었던 프로파간다[11]의 책들입니다. 2008년,
특집호로는 국내 처음으로 스몰 스튜디오가 다뤄진 《그래픽
8호/ 스몰 스튜디오》에서 인터뷰이 스물두 팀의 소재지가

---

10      《빌딩롤모델즈—여성이 말하는 건축》은 2018년 6월,
여성 건축인 집단 '여집합'이 기획한 동명의 포럼을 옮긴 책입니다.
포럼 발표자와 특별 인터뷰에 응한 건축인 등 모두 스물 네 명의
여성 건축인의 이야기를 담았습니다. 출간연도: 2018년. 지은이:
여집합. 출판사: 프로파간다.

11      프로파간다(propaganda)는 2007년 1월, 《그래픽》
(GRAPHIC)을 발간하면서 출범했습니다. 2012년부터 서브
컬처와 대중문화, 건축 분야 등의 단행본을 출간했습니다.
《그래픽》은 그래픽 디자인 전문지로, 메인 스트림 그래픽 문화를
넘어 새로운 흐름을 포착해 보도하는 것을 목표합니다.

---

모두 그랬고요, 2011년과 2012년, 한국 그래픽 디자인계의 젊은 피 마흔다섯 팀을 두 권에 걸쳐 수록한 《자율과 유행》 통권에서도 마찬가지입니다. 유일하게 지역 거점 스튜디오가 기록에 잡히는 때는 2014년 《그래픽 29호, 뉴 스튜디오》에서 타불라라사와 스튜디오 플롯이 처음입니다. 이듬해에는 《그래픽 34호, 엑스트라스몰—영스튜디오 컬렉션》이 기획되는데, 역시 새로운 지역 근거지 스튜디오를 살필 수는 없습니다. 한국을 중심으로 활동하는 스몰 스튜디오 예순일곱 팀을 소개하는 동안, 지역에 소재한 곳은 단 두 팀이었습니다. 수도권이 아닌 도시에 스몰 스튜디오가 정말 그뿐일 수 있겠으나, 행여 무관심으로 이뤄진 '보이지 않음'에 가깝지 않을까 생각했습니다. 이 매체에서의 보이지 않음이 학습되어 상상의 범위에도 영향을 미치지 않았을까 싶고요. 정말 그렇다면, 이건 한 명에서 그칠 문제는 아니라고 봤습니다.

보영    저와 지원 디자이너님도 대전에서 디자인 에이전시를 다니면서도 대전에 스몰 스튜디오가 있는 줄을 몰랐어요. 당시에 일상의실천, 오디너리피플 등 스몰 스튜디오들의 활동을 즐겁게 지켜 보기는 했습니다만, 다 서울 소재였고요, 매체나 행사의 인명록에서는 대전 소재 스튜디오를 보기 어려웠어요. 대전뿐 아니라 지역 근거지 모두요. 그래서 대전에서 스몰 스튜디오를 열면 저희가 처음인 줄 알았어요. 그런데 회사를 나와 보니, 아니더라고요. 저희보다 앞서 일하는 스튜디오를 하나둘 씩 알게 됐고, 더 찾아보고 싶은 마음이 앞서 언급한 능동적으로까지 이어졌던 것 같아요.

선아    저는 '스몰 스튜디오를 꾸려서 자기 스타일을

녹여내는 곳이 대전에도 있구나, 나도 저런 형태로 일해 볼 수 있지 않을까/라는 생각을 백색공간 덕분에 하게 됐어요, 보슈 사무실을 선화동으로 옮기기 전에는 궁동에 있었는데요, 당시 백색공간 사무실도 그쪽이어서 오가며 인사를 나눴거든요, 그때 하나의 가능성을 마주한 셈이에요,

영웅    저는 학부생 때 디자인캠프[12]에 참여해서 스몰 스튜디오 신을 새삼 알게 됐고, 타불라라사로 /지역에서도 작업자들이 모여 재미있게 작업할 수 있구나/라는 감각을 일찍이 느낄 수 있었어요, 그리고는 노네임워크숍에서 내가 있는 곳에 어떤 가치를 작게나마 기여하는 경험을 했습니다, 학부생 때는 특히 현장의 디자이너를 보면서 나도 이렇게 해야지, 저렇게 되어야지 하면서 성장하는데, 지역 학생들에게는 그런 마음을 심어줄 수 있는 지역 스튜디오가 적거나 보여지지 않는다고 생각했어요, 그래서 우리가 열심히 활동해서 더 노출돼야겠다고 생각했고, 하나의 좋은 사례가 되어 학생분들, 그리고 다른 이들에게 가능성을 소개하려는 마음이었어요, 그래서 대전에서 스튜디오를 시작할 때, 걱정보다는 잘해야겠다는 패기가 컸던 듯합니다,

동인    《디자이너에게 거주지역은 업계환경을 구성하는 중요한 요소다, 지역을 기반으로 일하는 디자이너들은 문화·정보격차, 지역의 상대적 보수성 등 다양한 이유로

---

12    디자인캠프(디캠)는 2015년부터 대안교육 공동체 디학(디자인학교)에서 매해 주최하는 행사입니다. 멘토와 멘티가 4박5일 동안 함께 디자인 프로젝트를 진행합니다.

커리어를 만들고 동료 디자이너와 연결되는 데 어려움을
겪는다." 앞서 소개해 주신 FDSC에서 신선아 디자이너님이
기획에 참여하신 프로젝트 SEE-SAW의 여는 말입니다.

선아　　네, SEE-SAW는 지역 여성 디자이너의 일과 삶의
경험을 모으는 프로젝트예요. '각자의 자리에서 각자의 무게로
서로에게 다른 시야를 보여주자'는 기치를 가지고, 2020년에
저를 비롯해 혁신청에 계시면서 탱탱보울[13]을 운영하시는
정은지 디자이너님, 그리드나인[14]의 남기영 디자이너님, IT
기업의 박다솜 디자이너님이 첫 번째 SEE-SAW 준비팀으로
모여주셨고요, 모두 대전을 근거지로 활동하고 계십니다.
당해 겨울에 부산 동래구에서 스튜디오숲[15]을 운영하시는
이지영 디자이너님을 모시고 강연을 열었고, 이어서 대전에서
일하시는 노은빈 디자이너님, 광주에서 사각프레스[16]를

---

13　　탱탱보울(TTBW)은 웹 기획과 웹 디자인을 바탕으로
다양한 디자인을 하는 스튜디오입니다. 대전에서 활동합니다.

14　　그리드나인은 편집 디자인을 중심으로 기획과 그래픽
디자인, 사진을 겸하는 스튜디오입니다. 대전에서 활동합니다.

15　　스튜디오숲은 주로 문화예술 영역에서 활동하는
그래픽 디자인 스튜디오이며, 부산에서 2016년에 문을
열었습니다. 함께 독립서점 책방숲을 운영했습니다.

16　　사각프레스(Sagak Press)는 그래픽 디자인과
일러스트레이션을 다루는 스튜디오이며, 광주에서 2018년에
문을 열었습니다. 리소 프린팅 숍을 함께 운영하며, 매년 소모임과
수업을 꾸립니다.

---

운영하시는 최지선 디자이너님, 노네임프레스의 박수연
디자이너님, 그리고 대전에서 디자인을 전공하시는 고윤아
디자이너님, 이렇게 네 분과 온라인 대담회를 가졌습니다. 지선
디자이너님과 수연 디자이너님은 다음 해 준비팀에 함께해
주셨고요.

동인　　말씀해 주신 *SEE-SAW*가 *FDSC* 내 지역 담론의
연장선에 있다고도 들었어요.

선아　　네, 우선 *FDSC*는 제가 디자이너로서 자리와
위치성을, 그리고 디자이너로 할 수 있는 말을 고민하는
데에 큰 도움을 준 커뮤니티예요. *FDSC*가 처음 만들어진
때를 2018년 여름으로 기억해요. 그때쯤 저도 디자이너이자
페미니스트로 정체화하면서 '내가 사는 곳에서 무슨 일을 할
수 있을까'를 한창 고민하던 시기였고, 보슈에서 활동하면서
디자인팀으로 함께하던 친구들이 대개 서울로 취직하거나,
취업 준비를 하면서 팀을, 그리고 대전을 떠나던 때이기도
했어요. 동료 디자이너에 갈증이 커진 때였죠. 그때 마침
*FDSC* 설명회인 오픈데이의 소식을 듣고 참석했습니다. 그
자리에 가 보니, 이렇게 많은 디자이너가 나와 같은 목마름과
문제의식을 느끼고 활동했다는 것을 알았고, 그들이 한 곳에
모여 있다는 사실이 큰 위안과 힘이 됐어요. 이후 *FDSC*에
가입하고, 모든 활동에 정말 열심히 참여했어요. 나름대로 잘
즐기고 있었다고 생각했는데, 어느 순간 모임이 한 방향으로
흐른다는 느낌을 받았습니다. *FDSC*에서 모임을 열 때,
흐름 전반이 아주 자연스럽고 당연하게 서울 소재 공간을
빌리게 된다든지, 서울 어딘가에 방문하는 일정을 짤 때

만나는 시간을 오전으로 잡는다든지, 이렇게 되면 저는
대전에 사니까 새벽에 일어나서 준비하고 몇 시간씩 이동해야
했거든요. 그런데 그때는 불편함을 그냥 감내했던 것 같아요.
저를 제외한 대부분의 구성원이 서울에 있기도 했고, 당시
*FDSC* 웹사이트의 도메인도 지금처럼 *FDSC.KR*이 아닌
*FDSC.SEOUL*이었어요. 그러면서 저는 '이 커뮤니티가 서울
커뮤니티인데 나를 받아주고 있구나'라고 은연에 느끼면서
참았던 셈이에요. 그렇게 지내다가, *FDSC*가 무료 회원제에서
유료 회원제로 전환하는 때에 더불어 총회가 열렸고, 그곳에서
*FDSC*가 서울 커뮤니티인지를 물어봤습니다. 해당 부분을
짚고 넘어가는 일이 제게 중요했거든요. 그 질문 덕분에
*FDSC*가 서울로 특별히 한정한 커뮤니티는 아닌데, 우연한
흐름상 서울을 중심으로 이어져 왔다는 사실을 공동으로
인지하게 됐고, 이어서 '*FDSC* 충청팀'을 발족해서 운영해
보면 어떤지 제안을 받게 돼요. *FDSC* 안에서 '지역'이라는
키워드가 만들어진 시점이었습니다. 이후, 서울에서만 열리던
오픈데이를 대전으로도 가져 오면서 지역의 디자이너들을
적극적으로 모았습니다. 한편, 팀 이름도 몇 번 바뀌었어요.
처음에는 '*FDSC.* 충청'이라는 이름으로 제안해 주셔서 그렇게
불렀는데, 사실 충청이 무척 큰 범위잖아요. 충청에 충주도
포함되고, 청주도 포함되고, 비롯해 수많은 지역이 속하는데,
이름을 이렇게 크게 둘러서 부르는 게 맞는지 싶었고, 저는
단순히 대전에서 일하는 디자이너 한 명일 뿐, 다른 충청
지역에 대단한 이해가 있는 건 아니었어요. 파주의 디자이너가
같은 경기도라는 이유로 수원과 평택의 디자이너까지 알거나

---

대표하지는 못하듯이 말이에요. 그래서 〈지역 지부의 대전
지부〉라고 세분해 정의하는 방향으로 한 차례 바꿨고, 지금은
다시 개칭을 거듭해서 〈지역행동팀〉이 되었습니다. 현재 제가
팀에 속해 있지는 않지만, 이 자리의 박수연 디자이너님이
운영진으로 함께하고 계십니다. 아무튼 지금은 *FDSC* 안에서
〈지역〉이 다양성을 이야기할 때 무척 중요한 키워드로 자리
잡았고, 관련 운영 방침 제정에도 도움이 됐어요. 지역 간
이동 시 교통비를 지급하거나, 오프라인 모임을 잡을 때 이른
시간으로 잡지 않거나, 서울에서 오픈데이를 열면, 지역에서도
개최하는 식으로요.

수연　　제가 첫 번째 *SEE-SAW*에 〈대전과 서울을 모두
경험해 본 디자이너〉로 초대받아서 패널로 참여했어요. 다른
세계에 대한 갈증과 궁금증이 큰 편이라, 회사를 빠르게 옮겨
다니면서 서울에서만 대여섯 개의 회사를 경험했거든요.
첫 번째 회사는 스타트업이었고, 빠른 리듬으로 무언갈
만들어내는 주니어 디자이너였어요. 두 번째는 인하우스의
주니어 어시스턴트 디자이너였는데, 일에 대한 한계와
불안감이 공존했던 것 같아요. 세 번째로는 더 자율적인
역할을 기대하며 스몰 스튜디오에 입사했어요. 하지만 들어
가서 보니까, 제가 운영하는 입장이 아니니 주어진 몫에만
관여한다는 아쉬움이 있었어요. 그래서 더 스스로 움직이는
환경을 만들고자 스몰 스튜디오를 직접 운영하는 쪽으로
흐르게 된 것 같아요. 이후에 *FDSC*에 가입하면서 이듬해에
이어진 *SEE-SAW* 두 번째 시즌에 준비팀으로 함께했습니다.

부산에서 로그 [17]를 운영하시는 백지은 디자이너님을 찾아뵈었는데요, 디자인 일터이자 활동지로서 서울과 부산의 차이점과 공통점을 여쭤보는 인터뷰를 했어요. 서울에서 다른 지역으로 옮겨 일하는 것에 관한 고민을 저보다 앞서 했던 분들과, 대화하면서 이런 이야기가 글이 되어 널리 읽히면 비슷한 고민을 가진 분들께 도움될 수 있겠다고 생각했어요. 그래서 오늘 라운드 테이블도 반가웠고, 서로 이야기 나누고, 이 말들이 읽힐 기회를 더 얻었으면 하는 바람이에요.

선아　　결국 그래픽 디자인 신에서 지역이 단순 소재로 그치지 않고, 환경과 여성 이슈처럼 하나의 관점으로 자리 잡아야 하는 것 같아요. 사실 서울이 아닌 다른 지역을 '지방'이라는 단어로 뭉개서 부르기가 너무 쉽잖아요. 그런데 대전과 대구의 모습이 다르고, 대구와 광주의 모습 또한 아주 다르고, 다른 지역 역시 마찬가지겠죠. 이렇게 도시마다 디자이너가 서 있는 환경과 문화는 판이하고, 그만큼 각 스몰 스튜디오 신들이 고유하고 특별하다는 점을 새삼 느껴요. 서울뿐 아니라, 지역마다의 스몰 신 모두 한국 디자인사가 보유한 중요한 사례인 셈이에요.

동인　　맞아요. 각자 역사를 있고, 저만의 양상과 모습을 보인다는 점에서 이렇게 모여서 이야기할 이유가 있는 것

---

17　　로그(LOG)는 주로 기업 브랜딩과 전시, 공연, 영화의 홍보물을 디자인하는 스튜디오입니다. 2009년, 서울에서 열었고, 이후 부산으로 옮겼습니다. 2014년 로그프레스를 설립해 국내외 작가의 그림책을 출간합니다.

---

대화 하나,　　　　　　　　대전

같아요. 적지 않은 시간이 흐른 관계로, 마지막 질문을 드리겠습니다. 첫째로, 향후 계획이 궁금합니다. 가까운 이듬해 계획, 나아가 십 년 뒤 또한 상상해 볼 수 있을지 궁금합니다. 그리고 둘째, 스몰 스튜디오를 꿈꾸는 이에게, 나아가 그것을 자신이 사랑하는 도시에서 하겠다고 선언하는 새로운 마음들에, 도움, 격려, 만류, 종용을 전해 주신다면요?

보영　　미래를 자주 그려 보는데요, 지영 디자이너님은 현실적이시고, 저는 몽상가여서 제가 장래 계획을 말하기라도 하면 정말 기겁하시는데, 내심 바라는 것은, 칠 년 정도 안에 사층짜리 건물을 매입하기예요. /웃음/ 일층은 ORCA 쇼룸으로 쓰고, 재정 상황이 마땅찮으면 세입자에게 월세를.

　　　　/모두 웃음/

보영　　이층과 삼층에는 대전 최대 디자인 라이브러리를 열고, 사층은 저희 사무실이겠네요. 이런 꿈이 나온 이유도, 다양한 문화행사를 진행하면서 공간의 중요성을 느끼거든요.

동인　　맞습니다. 공간은 말뜻처럼 빈 곳인데, 저는 그 공터에 사람들이 모이고 헤치면서 생기는 어떤 힘이 있다고 믿어요. 유사과학 신봉자 같지만/ 아무튼, 카페, 바, 서점, 갤러리, 숍, 무엇이 되었든 다양한 사람과 사건이 꾸준하게 교차하는 곳이 많아질수록, 그들이 뿜어내는 열량이 대단할 것이라고 생각합니다. 어느 기사에서 읽기로는 노네임프레스도 노티써블(NO-TICEABLE)이라는 공간을 계획하시기도 했는데, 무슨 프로젝트인지 궁금해요.

수연　　저희 사무실은 투룸인데요, 제가 노네임프레스 운영에 합류하기 이전에 작업실 공유를 제의받았을 때는 한

방은 노네임프레스가, 한 방은 제가 사용할 계획이었어요.
그런데 저도 일원이 되어 같은 공간을 쓰니까, 다른 방이 남는
거예요. 그래서 공실에 노티써블이라는 이름을 붙이고, 문화
공간으로 만들겠다는 야심을 어느 인터뷰에서 내비쳤었죠.
그후 창고로 썼지만요. /웃음/

영웅　　이제는 다 정리했어요! 지금은 널찍한 테이블을
두어서 미팅 공간으로 사용해요. 그리고 수연 디자이너님이
워낙 자료 수집을 좋아하고 분류도 잘하시는 편이에요. 그래서
테이블 뒤로 책장이 몇 개 들어서 있는데, 저희가 디자인한
책부터 사들인 책, 여러 종이 샘플과 컬러 칩이 즐비해
있습니다. 컬러 칩은 비싸서 선뜻 들이기 어려웠는데, 수연
디자이너님이 회사 퇴직금으로 사 오셨어요. 이렇게 괜찮은
자료가 많은데, 저희가 늘 쓰지는 않거든요. 그래서 한때
레퍼런스 룸처럼 운영해 볼까 생각했어요. 단순히 열람실처럼
쓰일 수 있겠지만, 말씀하신 바처럼 디자인을 사랑하고 아끼는
사람들이 모이고 흩어지고 그러면 큰 질량과 열량을 가진
공간일 수 있다고 믿어요.

민제　　계획은 꾸준하게 배우고 성장하기예요. 이제까지
쌓은 경력에 갇히지 않고, 새로운 배움을 좇는 일은 무척
중요하다고 생각합니다. 앞으로도 안주하지 않는 작업자가
되기를 바라고, 자신이 사랑하는 도시에서 스몰 스튜디오를
시작할 분들께도 조심스레 말씀드리자면, 그곳에 디자이너로
있을 때 지역적 한계를 느낄 수 있지만, 한 사람이 가진
능력에는 한계가 없으니까, 꾸준히 배우고 성장하는 데에 힘써
보시면 좋겠어요.

---

영웅     스튜디오 초기에는 수연 디자이너님과 미래에 대한
이야기를 많이 나눴어요. 그러다가 일이 늘어나고, 점점 현실에
치이다 보니까 상상의 거리가 짧아지더라고요. 예전에는 바로
십 년 뒤를 떠올렸다면, 서서히 오 년 뒤, 한 달 뒤, 한 주 뒤...
지금은 당장 내일 무슨 일을 처리해야 할지를 고민하고 있어요.

수연     맞아요. 스튜디오를 운영하면서 안 건데, 정말 매해가
다르고, 미래를 예측하기 어렵더라고요. 일이 많기도 많고요,
종종 다른 지역에서도 작업 문의가 들어오는데, 들어 보면 그
지역에서 마음에 드는 디자이너를 찾기 어려워서 저희까지
넘어왔다고 하시더라고요. 그래서 대전도 그렇지만, 각 지역에
능력 있는 신인 디자이너들이 더 활동해서 일을 나누고, 함께
신을 건강하게 키워 가면 좋겠다는 생각이에요. 현재 대전의
스몰 스튜디오 신은 아주 좋은 토양 위에 있어요. 소개해 드린
몇 가지 외부 요인도 그렇지만, 앞선 선배들과 지금 함께하고
있는 플레이어들이 다양한 실천으로 기여한 덕분입니다.
그래서 대전에서 스몰 스튜디오를 시작할 마음이 있다면, 저는
적극 추천해 볼게요.

지연     저희는 앞으로도 제대로된 회사로 역할하기 위한
고민을 계속할 것 같아요. 단순한 규모 키우기가 아닌, 팀원을
안정적으로 늘리기 위해 노력할 테고, 어떻게 해야 더 능률
좋게 일할지, 그런 내부 시스템 또한 고민 대상입니다. 스몰
스튜디오를 꿈꾸는 분들께는... 최초의 만류 의견이 될 것
같은데요. /웃음/여기 계신 분들의 이야기를 들어보셔서
아시겠지만, 겉으로는 낭만 있을지 몰라도, 사실 어려움이
많을 수밖에 없는 구조거든요. 이제 그것을 견디게 해 주는

힘은 내가 스튜디오라는 형태를 선택한 확신에 있다고
생각해요. '회사가 힘들어서'와 같은 단순한 이유도 좋지만,
내가 왜 스튜디오가 하고 싶은지에 대한 명확한 명분이 있다면
더 굳건하게 자립할 수 있지 않을까요?

선아　　저도 얼마 전에 대흥동에 새 사무실을 얻었어요.
크기는 작지만, 가진 공간을 활용해 보고 싶어요. 환경 문제와
기후 위기에 관심이 큰데, 무언가를 계속해서 생산하면서
소비를 독려하는 일을 하는 한 명의 디자이너로서, 과연 그런
문제에 있어 어떤 책임을 다할 수 있을지 고민하던 시기가
있었어요. 그래서 사무실 한쪽을 제로 웨이스트 팝업 스토어로
꾸려서 오가는 주민과 환경보호를 함께하고 싶은 마음이
있습니다. 그리고 먼 미래까지 생각해 보지는 않았지만, 제
건강과 시간을 갈아 넣지 않으면서 오랫동안 건강하게 잘
살아남으면 좋겠어요. 사실 아까 쉬는 시간에서도 서로 아픈
곳 이야기했거든요. 그런 이야기를 들을 때마다 진심으로
걱정돼요. 이미 스몰 스튜디오로 묶이신 디자이너분들, 그리고
앞으로 스몰 스튜디오를 꿈꾸는 분들께 이런 말을 전하고
싶어요. 너무 희생하며 일하지는 말자고, 우리 늙어서도 건강한
동료로 남아서, 함께 재미있는 일을 많이 하자고.

대화 둘,
오/대전?

이석주   스튜디오엔아이엔
천선진   노네임프레스

《디자인을 공부하는 우리에게 '도시'라는 엄청난 규모의
프로젝트가 가능할까? 이런 의문이 드는 한편, 도전하고픈
설렘으로 시작한 발걸음이 《오/대전》이다. 도시는
태생적으로 밀도가 높고 복합적인 곳이다. 그래서 더 많은
이야기가 쌓이고 다양한 삶의 층위가 생겨난다. 우리는
이 부분에 주목하고, 특히 도시의 시작점이 된 원도심에
집중하기로 했다.

우리가 사는 대전은 1905년 경부선 부설과 함께
만들어진 도시다. 호남선이 합세하고 충남도청이 이전해오면서
중부권 최대 도시로 발전했다. 6·25 전쟁으로 폐허가 되기도
했으나, 이내 경제개발 정책으로 부흥기를 맞았다. 1993년에는
엑스포를 개최하면서 온 나라에 도시 이름을 알리기도 했다.
이때까지가 원도심의 '화양연화'였다. 모든 대도시가 그렇듯
도시가 팽창하면 신도시 개발로 기능을 분산한다. 이 과정에서
원도심에 모여 있던 많은 공공기관이 신도시로 이전했다.
사람들이 떠나고 주요 기관이 옮기니 원도심은 차츰 쇠락했다.

우리는 2013년부터 대전 원도심의 모습을 있는 그대로
탐구하고 기록해 책으로 남기기로 했고, 2016년에는 대전의
대표 기업 성심당의 후원을 받아 전시회로 확장할 수 있었다.
옛 충남도청사에서 연 첫 번째 전시회를 시작으로 본격적인
도시 탐구를 이어갔다. '한 호에 한 동네'를 주제로 한 동명의
잡지도 창간했다. 원도심에서 캐낸 자료와 주민들의 이야기를
모아 책으로 엮고, 디자인 상품을 새롭게 개발하고, 포스터와
영상을 제작해 해마다 전시회를 열었다.

프로젝트가 오 년을 넘기니 시민분들의 관심이

---

대화 둘.                              오/대전?

높아졌고, 그때쯤 조사 대상을 원도심에서 도시 전역으로
확장하기로 했다. 그렇게 2021년 가을, 엑스포공원의
한빛탑에서 전시회를 열었고, 날이 저물면 한빛탑 외벽에서
미디어 파사드를 선보이기도 했다. 대전 신세계백화점 내
엑스포 홍보관에서 앙코르 전시도 가졌다.

　　　　작년의 제7회 오/대전의 주제는 〈대전 굿즈
대전〉이었다. 대전이 지니고 있는 가치를 재발견하고 도시의
콘텐츠와 이야기를 융합해 문화 상품의 가능성을 넓히는 것이
목적이었다. 우리는 전시를 통해 문화상품 창작자와 소비자
사이에 특별한 교감이 이뤄지고, 나아가 시민 사이에 디자인을
경유한 정신적 공감대가 형성되기를 소망했다. 그리고 대전의
이미지를 담은 디자인 작품이 경제적 가치를 창출하는
문화상품 개발에 기여할 것이라고 믿었다.

　　　　우리가 가는 발걸음이 외롭지만은 않은 건 대전
시민들의 관심과 격려가 있었기 때문이다. 대전대학교
커뮤니케이션디자인학과 학생들은 앞으로도 이 도시를 살피고
이야기를 채집하는 일을 신나게 이어갈 것이다.》
　　　　— 〈오/대전〉 웹사이트

《오/대전》은 대전대학교 커뮤니케이션디자인학과의
기획전시이자 졸업 프로젝트입니다. 2020년, 이석주
디자이너와 천선진 디자이너는 오/대전에 참여합니다. 졸업
이후, 두 디자이너는 각각 스튜디오엔아이엔과 노네임프레스에
합류해 2023년 현재까지 일하고 있습니다. 라운드 테이블에서
만난 디자이너들이 스몰 스튜디오를 꾸리고 운영하는 대표님,

실장님들이셨다면, 뒤로 이어질 몇 페이지는 대전에서 졸업해
같은 도시의 스몰 스튜디오에 취직한 주니어 디자이너들의
이야기입니다. 두 분께 지면을 맡깁니다.

1 오/대전

1.1 오/대전을 경험하면서 느낀 점

석주 안녕, 이제 시작해 볼까? 이것부터 나눠 보자, 참여
전과 참여 후에 본 오/대전.

선진 예전부터 오/대전을 보면서 이런 궁금증은 있었어.
대전의 디자인학과 대부분 졸업전시회는 서울에서 열잖아.
모객에 유리하고, 서울에 회사가 많으니 취업으로도
이어지기도 좋고. 그런데 우리 학과는 대전을 고집하는 이유가
궁금했어.

석주 나는, 지역에서 자라면서 문화예술 인프라가 부족한
점이 늘 답답했거든. 그래서 어릴 때부터 '지역'은 내게 꽤
중요하고 문제적인 키워드였던 것 같아. 지역 관련 디자인에
흥미가 생긴 계기이기도 하고, 동시에 대전대 커디(대전대학교
커뮤니케이션디자인학과)로 편입한 까닭 중 하나이기도 해.
편입을 준비할 때쯤 오/대전을 봤는데, 내가 생각하는 방향과
맞는 작업이 많은 거야. 그렇게 마음을 정했지. 그때 전시가
오/대전 3회(2018년도 ZOOM)야. 우리는 5회(2020년도 백업
아카이빙)를 꾸렸고.

　　　느낀 점을 물으면 아쉬운 게 먼저 떠오르는데, 우리가
참여한 5회는 매체 대부분을 포스터 중심으로 구성했잖아. 몇
가지 이유에서 그랬던 것 같은데, 그때 한창 코로나바이러스가

사회적으로 심각한 때였잖아, 팬데믹 상황에서 구성원이
안전하고, 전시를 잘 마치기 위한 나름의 전략이었던 것 같아,
학교 등 밖이 아닌 각자의 집에서도 충분히 제작할 수 있는
방식으로 선회한 거지, 그렇지만 다양한 이야기를 포스터라는
매체로만 담는 것이 아쉬웠어,

선진　　　공감해, 매체가 다채로웠잖아, 설치, 의상, 문구
등, 다른 아쉬운 점은 공간, 처음 전시장 답사를 갔을 때
실망했었거든, 석주도 함께 봤잖아, 전혀 정돈되지 않은,
날 것의 장소에서 받은 충격은 작지 않았지, 먼지 가득하고,
유리도 깨져 있고,

석주　　　응, 처음에는 '내가 열심히 빚은 작업을 정말 이런
곳에서 선보인다고?' 이런 생각이 들더라, 긴 시간 동안
만든 작업이어서 애정이 컸는지, 그런 데에서 오는 보상
심리인지, 자연스레 전시장에 기대치가 높았던 것 같아, 그래서
당시에는 크게 실망했고, 공간의 이미지도 세니까 미술관의
화이트 큐브처럼 작품을 감상하기에 적합하지도 않다고
생각한 거야, 그런데 있잖아, 인제 와서 보면 그런 면까지
'오/대전다움'이었다고 생각해,

선진　　　맞아, 사실 맥락 있는 미감이지, 오랫동안 공실이던
낡은 구도심 건물을 통째로 빌려서 전시장으로 쓴 거잖아,
오/대전이라는 전시가 구도심에서 출발했고, 이후에도 골목과
다양한 공간에 집중하는 맥락을 가지고 있으니까, 누군가
버리고 떠난 곳을 피하거나 표백하지 않고 그곳에서 자신만의
배움을 얻어서 가치를 만드는 프로젝트 취지에 어울리는 전시
디자인이었다고 봐,

석주　　　우리가 처음 본 3회 전시도, 지도를 보고도 찾기 어려운 낡은 건물에서 진행했잖아. '여기에 들어가도 되는 건가? 귀신 나올 것 같은데?' 싶은 낡은 건물에서, 찬 시멘트 바닥에 외벽도 조금씩 뜯겨 있고 창문 색도 누런데, 사이사이를 멋진 작품들이 들어 채우고 있었잖아. 디자인 아지트 같은 그런 특유의 분위기.

선진　　　한편, 6회(2021년도 메타데이터)와 7회(2022년도 대전 굿즈 대전)는 한빛탑과 대전엑스포과학공원의 대전 통일관에서 전시했더라고. 이전을 생각하면 한결 쾌적해진 듯해. 전시 공간으로서 사정이 낫고, 대전에서 상징성 짙은 공간이기도 한데, 우리가 처음 경험한 오/대전다운 미감은 묽어진 것 같아. 정제된 곳에서 전시를 진행하니까 작업들이 내포한 '날 것의 힘'이 약해진 느낌이 들었거든. 대전 원도심을 벗어나지 않는 공간에서 이어가는 편이 적어도 정체성 하나는 더 견고하게 만드는 방향 아니었을지 생각해. 오/대전이 가진 유산이 누적되지 못한 듯해 아쉽달까.

석주　　　물론 5회와 6회는 주제가 '대전 원도심'에서 벗어났잖아. 원도심에서 발견할 수 있는 이야기에 한계가 있으니까. 이제 둔산동 같은 신도심을 비롯해 주제가 '대전 전반'으로 이동하면서 작업과 작업들이 놓이는 장소의 맥락과 인상이 전과는 같을 수만은 없겠다 싶어.

1.2　　　오/대전에서 생긴 일화
석주　　　당연하겠지만, 주제부터 스스로 고르고, 현장에서 발로 뛰면서 리서치를 다녀야 하니까 결코 만만한 일은

아니었지. 상인분들과 인터뷰도 진행하고, 촬영도 다니고,
일면식도 없는 분에게 전화해서 '안녕하세요, 저는 대전대 커디
학생 누구누구인데요, 혹시 인터뷰 가능하실까요?' [웃음]
오/대전이 뭔지 설명도 해 드리고, 지금 생각하면 그 용기가
어디에서 나왔나 싶어, 정말,

선진　　너스레도 느 듯해, 그렇지 않아? 사장님께 넉살
좋게 이것저것 물어보는 성격이 필요하다 보니까, 처음에는
내향적인 친구들이 꽤 고생했을 거야,

석주　　마음 약한 동기들은 벌벌 떨면서 요청했거든, 내가
그랬지,

선진　　[웃음] 나도,

석주　　말하다 보니까 생각나는 일화가 있는데, 전시 후
도록에 쓰일 사진을 길거리에서 촬영했잖아, 2인 1조로,
나도 그때 한 친구랑 동행했는데, 지역 상인분이 '대전대학교
학생이지?'라며 우리를 알아보시더라고, 깜짝 놀라서 어떻게
아셨냐고 여쭈어보니까 웃으시면서 '여기 대전대 학생들 많이
와,' 이러시더라고, 우리 학과 학생들이 얼마나 다녀갔으면,
얼마나 갖은 인터뷰에 시달리셨으면 단번에 우리를 알아보실까
싶으면서 신기하더라, 지역을 파고드는 오/대전 프로젝트가
매년 치러지면서 생긴 하나의 에피소드 같아,

선진　　들으니까 생각난다, 나도 재미있는 일이 있었어,
나도 동네에서 한창 촬영하고 있는데, 어떤 아저씨 두 분이
지나가시다가 뭐 하고 있느냐고 물으시더라고, 취하신 채로,
그래서 '이건 졸업 작품인데, 도록에 넣을 사진을 촬영하는
중이다'라고 설명해 드렸어, 그런데 한 분이 휴대 전화를

꺼내시더니 내가 포스터 든 모습을 막 찍으시는 거야. 그러면서
친구분에게 말씀하시기를, 이게 바로 예술이다. /웃음/ 나중에
유명해지면 자기 아는 척하라고 말씀하시기도 했어.

## 1.3　앞으로의 오/대전에 대한 생각

선진　1회(2016년 오/대전)는 대전역을 중심으로, 정말
원도심 위주로 진행했고, 몇 차례 후에는 범위가 넓어졌잖아.
그동안 원도심의 동네와 구역을 주제로 작업할 수 있는
이야기는 거의 나왔다고 생각하는데, 앞으로 '대전' 안에서
어떤 주제와 표현 방식이 더 만들어질지 앞으로가 궁금하기도
해. 졸업생 입장에서 이 전시가 어떻게 하면 독자성과 지역성을
잃지 않고 계속 나아갈 수 있을까, 생각하면서 애정 섞인
시선으로 바라보고 그렇지.

석주　말처럼 간단한 일은 아니겠지만, 대전에서 문화예술
분야 실무자들과 협업하면 더 사회 참여적인 작업이 나올 수
있지 않을까 생각하기도 해.

선진　가끔 실장님이 하시는 얘기가, 졸업하고도 모교의
졸업전시회에 꾸준히 관심을 두는 경우가 드물다고 하더라고.
그런 것 같기도 한 게, 우리만 해도 오/대전 오픈 한 달 전부터
만담을 나누잖아. '올해 주제는 뭘까?' '어떤 아이덴티티로
나올까?' '내가 다룬 지역을 다르게 조명한 작업도 있을까?'
하면서. 졸업한 지 2년이 지났는데도 말이야.

석주　맞아. 확실히 있어. 이제 아는 후배가 거의 없는데도,
오/대전이라는 전시를 했다는 데에서 오는 연결감이 있어.
단순히 학교와 학과가 같다는 것을 초월해. 미약하게나마.

---

2        지역에서 일한다는 것

2.1      졸업하고 대전에서 일한 이유

선진      확실히 서울에 사람이 많으니까 직장도 많고, 인구
밀도만큼 일터도, 선택지도 많더라. 그런데도 서울에서 일하고
있지 않은 가장 큰 이유는 서울의 집값, 그리고 너무 높은 인구
밀도. 사람 많은 곳은 싫거든. 그래서 꼭 대전이 아니어도 좋아.
제주도나 부산처럼 바닷가가 보이는 도시에 살고 싶기도 해.
평생 25년을 내륙에 살면 지겹거든. 버스 타고 삼십 분 거리에
바다가 있으면 좋겠다, 그런 욕망이 늘 마음속에 있어. 석주는
대전에서 일하게 된 계기가 뭐야?

석주       비교적 뚜렷한 역사가 있어. 나는 학교 다니면서
계속 사회적인 디자인을 하고 싶다는 욕망이 강한 편이어서
남는 시간마다 사회를 위한 일을 하는 회사를 쭉 조사해
뒀거든. 그리고 오/대전을 마치고, 취업할 때쯤 그곳들에
지원서를 보냈어. 그런데 당시에 내가 '이상하다?' 느낀 부분이
있었는데, 한 번은 지역사회를 위한 사업을 하는 회사에 면접을
봤는데, 소재지가 서울인 거야. '로컬 사업을 하는데, 회사가
서울에 있네?' 아이러니하잖아. 물론 서울을 택할 수밖에
없는 배경이 있겠지만, 나의 이상과 현실은 다르다는 벽을
느꼈어. 그러면서 '어쩌면 사회적인 디자이너가 그런 회사에서
일해야만 되는 게 아니라, 한 지역에서 좋은 디자이너로
성장하고, 그곳에서 디자인이 필요한 이들과 협업하는 게, 더
사회적인 디자인을 실천하는 방식 아닐까?'라고 생각하게
됐어. 하지만 또 하나의 안타까운 벽은, 애초에 지역에 디자인
회사가 적잖아.

선진    맞아, 진짜 없어, 불모지야,

석주    정말 이곳저곳 알아봤어, 알바몬까지 구석구석,
그러다가 학과 단체 채팅에 대전에서 일할 사람을 찾는
글이 올라와서 바로 답장했고, 그렇게 슬로먼트에 면접을
보게 됐어, 그때는 몰랐지만, 스튜디오엔아이엔 분들과
사무실을 공유하시니까 그쪽 실장님들도 면접에 참관하신
거야, 떨리는 마음으로 면접을 잘 보고 왔지, 그리고는
다음날, 슬로먼트 전민제 실장님께 연락이 왔어, 인상
깊었고, 긍정적으로 봤다고, 다만 논의한 결과, 내가
슬로먼트보다는 스튜디오엔아이엔과 더 결과 방향이 맞을
것 같다고 말씀하시는 거야, 그렇게 슬로먼트에 지원했지만,
스튜디오엔아이엔에 입사하게 됐지,

선진    묘하다, 재미있는 일화네,

석주    스튜디오엔아이엔에 입사한 다음, 이제까지 두
실장님이 하셨던 작업이 담긴 폴더들을 쭉 보게 됐거든, '이건
누가 맡은 포스터일까, 대전에 있는 스튜디오일까?'하며
궁금해하던 작업이 다 이곳에 있는 거야, 내가 아는 대전의
스몰 스튜디오는 슬로먼트와 백색공간뿐이었는데, 이렇게
재야의 고수처럼 활동하고 계신 곳도 있었구나, 입사하고 나서
알게 된 거지, 앞서 말한 두 스튜디오는 취업을 준비할 당시에
구인하고 있지 않았으니 지원하지 못했는데, 우연히 대전에서
나와 맞는 스튜디오에서 일하게 됐으니 무척 행운이지,
가끔은 대전이 디자이너가 서울만큼 많은 곳이었다면 과연
내가 선발됐을까 싶기도 해, 선택지가 많아서 더 좋은 신입
디자이너를 구할 수 있는 환경이었으면, 어쩌면 나는 그

경쟁에 밀려서 스튜디오엔아이엔에 합류하지 못했겠다 싶어,
솔직하게는,

선진     오히려 지역이어서 득을 봤다고 볼 수 있으려나?
취업 시장에서 지역 소재 스몰 스튜디오와 지역을 근거지로
일하고 싶은 그래픽 디자이너는 서로에게 희소한 것 같아,
알다시피 나는 작년 말과 올해 초에 암흑기였잖아, 개인적으로
힘든 일도 있고, 취직도 마음처럼 안 되고, 깜깜했지, 그렇게
은둔 생활하던 어느 날, 대학 동기한테 연락이 왔어, '선진,
대전에서 일하고 싶다고 언뜻 얘기한 듯해서 물어 보는데,
노네임프레스 인터뷰 해볼래?' 이렇게 얘기하는 거야, 솔직히
되겠다는 기대도 없었고, 그냥 '좋은 친구 둬서 면접 한번
본다,' 이 생각으로 경험 삼아 갔어, 당시에 마음이 좋지 못한
상태여서 준비된 포트폴리오가 아쉬웠지만 어떻게 잘 정리해서
면접을 보게 됐어, 그런데 재밌던 점은, 면접을 한 시간씩 보고,
그다음 한 시간은 내일 와서 해야 할 일을 바로 설명해 주셨어,
/웃음/ '우리는 이런 일을 하고... 이제 직원을 뽑을 수 있을 것
같기도 하고, 선진 님이 대전에서 일하고 싶다는 얘기를 듣기도
해서 이런 자리를 만들어 봤다. ... 그러면 선진 님, 저희 지금
시작해야 할 프로젝트가 세 가지가 있는데...' 이렇게,

석주     그야말로 '내일부터 출근하세요.' /웃음/

선진     그렇게 4월 4일에 면접을 보고, 4월 5일에 첫 출근을
했어, 어찌어찌 일하다가 정신 차려 보니 벌써 일한 지 칠
개월이더라고, 오늘까지 하면 딱 그렇거든,

석주     듣다 보니까 생각난 건데, 실장님들도 대전에서
일하겠다고 마음먹은 게 신기했나 봐, 물어보더라고, 보통

다들 서울에 가서 일하는데 왜 남게 됐는지, 왜 여기서 그걸
하게 됐는지, 다른 친구들은 어떤지도 많이 물어봤어, '혹시
대전에서 일하고 싶어 하는 친구들 있어요?'라고, 조금
쏩쓸하더라, 이분들도 직원 구하는 게 힘드시겠다 싶더라고,
그리고 대전에서 일을 하려는 사람이 많아도, 잘 맞는 사람을
찾는 건 또 다른 문제잖아, 애초에 맞는 사람 찾기도 힘든데,
애초에 지원하는 사람을 찾기가 힘든 거지, 왜냐면, 디자이너가
여기에 없으니까, 이런 부분에서 참 답답하실 것 같아,

## 2.2 서울에서 일하는 친구와 다르거나 비슷한 점

선진     서울은 대전과 비견했을때 스몰 스튜디오가 많고,
그 안에서 친하거나 다양한 관계의 모양이 있을 텐데, 대전은
부분적으로 유대감을 갖고 있는 점이 다른 것 같아, 스몰
스튜디오끼리 두루두루 친하고, 서로 일을 소개해 주거나,
같이 하거나, 가볍게 밥 먹으면서 소식 나누고, 응원도 하고,

석주     서로 공감하는 포인트가 있다 보니까, 뭐랄까 각자의
사정을 안다고 해야 하나? 그런 부분이 확실히 있는 것 같아,

선진     응, 다른 스튜디오에서 어떤 프로젝트를 맡았다는
이야기를 듣기도 하고, 디자인된 이미지만 봐도 '아, 이건
이 팀이 맡았구나'라고 바로 알만큼, 서로 스타일도 충분히
이해하고 있다고 생각해, 가끔은 '만약 우리 스튜디오에서
디자인을 맡았으면 이런 인상으로 나오지 않을까?' 이렇게
혼자 상상해 보기도 하고, /웃음/ 그런데 결국 일하는 환경은
어디든 비슷하거든, 불편한 점을 꼽자면, 서울과 대전의
물리적인 거리, 문화예술 시설 정도? 그렇다고 우리가 서울로

오가기 힘든 것도 아니잖아, 환경만 잘 조성되고, 디자인
회사도 지금보다 많아진다면, 대전도 그래픽 디자인 신을 더
키울 수 있다고 생각해, 교통이나 지리적 요건도 괜찮고,

석주　　맞아 살기 좋잖아, 조용하고, 여유롭고, 평화롭고,

선진　　지하철 붐비지 않고／나는 오히려 서울을 무대로
일하는 그래픽 디자인 신의 사람들이 대전의 상황을 더
궁금해하지 않는가 싶어, 이 책도 그런 맥락에서 출간된 것
같기도 하고,

석주　　응, 경계할 점은 어떤 곳에 기반해 활동하는 팀들이
있을 텐데, 결국 소재지는 하나의 부분이지, 제삼자가
〈지역성〉을 그 스튜디오의 정체성으로 덮어씌우면 안 되는
것 같아, 선진 그렇지, 대전에 있다고 대전 일만 하는 건
아니니까, 서울 소재 회사들도 서울에 있다고 서울 일만 하는
건 아니듯이, 〈디자인〉자체가 문화자본이 풍부한 곳에서
해야 한다는 생각이 무의식에 깔려 있어서 그런 질문들이
생기는 것 같아, 〈저곳에서 일하면 불편하지 않으신가?〉
같은, 나는 서울과 다른 도시들이 크게 다르다고 생각하지
않아 줬으면 좋겠어, 서울과 다른 점은 문화예술 인프라의
밀집도만 다를 뿐이지, 사람 사는 풍경은 다 비슷하다고 봐,
요즘은 또 인터넷으로 다 연결되어 있잖아, 예전처럼 해외에서
출간된 책이 한국에 들어올 때까지 시간이 꽤나 걸리는, 이런
시기는 지났으니까, 물론 친구와 동료가 전부 서울에 있다는
건 정말이지 단점이야, 생각해 봐, 대전에서 일하는 동기들,
손에 꼽잖아, 이렇다 보니까 퇴근하고 만나서 술 한 잔하는
일, 술 한 잔하며 이런저런 이야기하는 일에 갈증이 심하지,

친구들이 늘 닦달하거든, 선진, 서울에 언제 놀러 올 거냐고, 그런데 대전에서 서울까지, 한 번 다녀 오면 진이 빠지는걸!

한편, 대전의 스몰 스튜디오 신은 현재 1세대와 2세대 사이에 걸친 느낌이고, 지금 스튜디오엔아이엔, 슬로먼트 등에 계시는 실장님들이 기반을 다지고 계신 것 같아, 어쩌면 내가 몇 년 뒤에 대전에서 스몰 스튜디오를 창업할 수도 있는 거고, 그러면 나도 이곳의 신을 넓힐 수 있는 플레이어가 되겠지,

선주      한편으로 부러워, 서울에서 일하는 친구들 인스타그램에 올리는 글을 보면, 이곳과 다르게 또래 주니어 디자이너들을 만날 수 있는 환경이 어느 정도 갖춰진 것 같더라고, 나도 다른 사람을 만나서 생각과 경험을 확장하고 싶은데 말이지, 작년 하반기에는 이런 데에서 오는 고립감이 심했어, 극복하려고 다른 사람을 많이 만나려고 했던 것 같아, 그래서 모임을 많이 다녔어, 독서 모임, 인터뷰 같은 거, 지금도 하고 있잖아, [웃음]

선진      맞아, 비슷한 직급의 커뮤니티가 없는 게 확실히 아쉬워, 인원이 부족하니까 그렇겠지, 결국 새로운 사람과 만남을 향한 갈증이잖아, 저들은 어떻게 일하나, 근처에라도 있으면 오가며 만나서 관계의 물꼬라도 틀 수 있지 않을까, 그런 생각을 하긴 해, 하지만 이것 역시 온라인으로 노력하면 가능하겠지, 평소 작업 잘 보고 있다, 혹시 실례가 아니라면 얘기 나눌 수 있는지 궁금하다, 이렇게 디엠(인스타그램의 다이렉트 메시지) 보내보고, '다음에 커피 한잔해요.' 이렇게, 물론 둘 중 누군가가 크게 이동해야 하니까, 만나자고 가볍게 이야기 꺼내기는 어렵지,

---

대화 둘,                    오/대전?

석주　　응, 대전 밖의 누군가를 만나려면 토요일 하루를
통째로 비워야 해, 그러고 일요일은 쉬어야 하니까,

선진　　서로 말 꺼내기 전에 주저하게 되지, 그리고 당장은
회사에 적응하기 바빠서, 아직 만남이나 워크숍이 급선무는
아닌 것 같아, 그래도 시작한다면 어려움은 크지 않겠다 싶네,

석주　　나는 *FDSC*가 특히 도움이 됐어, 그 안에서 소모임
참여하다 보면 여러 사람을 알게 되더라고, 이번에 참여한
모임에서 만난 분들과도 꾸준히 연락하거든, 계기와 용기만
있으면 물꼬는 많은 듯해, 마음 가볍게 먹고 시도하면 좋겠어,

2.3　　향후 계획

선진　　대전의 그래픽 디자인 신을 거칠게나마 알고 나니까,
항상 드는 생각이 ⟨내가 앞으로 계속 일을 할 거면, 한 번은
서울에 다녀와야 하나?⟩이거야, 회사가 적으니 대전에서 하고
싶은 일을 찾기 힘들다가도, 한편으로는 상황이 잘 맞물린다면
타지 또는 대전의 다른 스몰 스튜디오에서 일을 해보고 싶다는
생각도 들어, 지역 스몰 스튜디오 맞춤 인재형이 되는 과정 같은
거지, /웃음/ 막연하지만, 한 번은 해 보고 싶어,

석주　　응, 다른 곳은 어떻게 일하는지 궁금하니까,

선진　　이런 생각도 했어, 석주가 하루 노네임프레스에서
일하기, 나는 엔아이엔에서 일하기, 또는 서로 실장님 바꾸기,

선진　　만우절에 하면 재밌겠다, 석주가 노네임프레스에
불쑥 출근해서 ⟨안녕하세요, 일일 선진입니다,⟩하고, 나도
스튜디오엔아이엔에 가서 ⟨안녕하세요, 일일 석주입니다,
어제까지 뭐 하고 있었죠?⟩이러는 거지,

석주　'어제까지 뭐 하고 있었죠?' /웃음/ 물론 다들
바빠서서 쉽게 엄두 나지는 않을 테지만, 가깝게 지내는
사이니까 재미있는 행사를 더 만들어 봐도 좋겠어.

선진　맞아. 내가 일한 지 얼마 안 됐을 때, 서울 스몰
스튜디오에서 일하는 친구가 회사에서 단체로 워크숍을
다녀왔더라고. 재미있어 보이더라. 그런데 우리는 워크숍을
가기에도 너무 '스몰'인 인원이야. 상상해 봐. 마피아 게임을
해도 금새 끝난다고. 그래서 대전의 스몰 스튜디오들과
워크숍을 함께 가보면 어떨까 싶더라. 그러면 인원이
많아지잖아. ... 그런 생각을 가끔 했어.

석주　/웃음/ 우리 혼자만 큰 그림 그려... 김칫국 마시고
있어. 선진 주니어들만의 생각과 욕망!

2.4　지역에서 일하거나 일하려는 이에게 전하는 말

선진　글쎄. 내가 거창하게 해줄 수 있는 말이 있을는지
모르겠네. 음, 인간관계를 잘 쌓자? 여전히 지역은 인적 자원이
충분한 형편이 아니다 보니까 새로운 디자이너를 충원한거나
할 때 어쩔 수 없이 주위 디자이너에게 먼저 수소문하게
되거든. 혹시 알고 지내는, 괜찮은, 대전에서 일하고 싶어
하는 디자이너 있는지를 물어보는 거지. 아직은 이렇게 풀릴
수밖에 없는 것 같아. 좁다 보니까. 그래서 사람을 많이 만나면
좋겠고, 우리 둘에게는 언제든 연락해도 괜찮아. 대전의 스몰
스튜디오 신을 두고 이야기하고 싶고, 관계를 더 맺어 가고
싶고, 관심을 가지고 적극적으로 다가오는 분이 있는 것은 신의
입장에서도 환영이거든. 디엠으로 연락하세요! 얘기 나누다가

---

만나서 식사할 수도 있고, 사무실 놀러 올 수도 있겠고. 그리고 학생이시라면, 학생 때는 학생이라는 명함이 무적이잖아. '저 어느 대학교 학생인데, 늘 많이 보고 있었다, 혹시 궁금한 부분이 생기면 연락을 드려도 괜찮을까요?' 이런 좋은 치트를 사용하지 않은 내 과거가 안타깝기도 하고 그래. 아무튼, 물꼬 트는 것에 두려움을 가진 분들께 얘기하고 싶었어. 우리는 언제든 열려 있으니까 편하게 연락해 달라.

석주    만약 커리어 점프가 목표라면 서울에 있는 게 맞아. 본인이 정말, 최고의 기업에서 대단히 많은 연봉을 받고, 여러 가지를 성취하고 싶다, 이러면 아직은 서울에 있는 편이 좋다고 생각해. 만약 창업, 다른 가능성, 대안적인 가치, 이런 단어에 더 마음이 끌린다면 서울 바깥으로 나아가 보는 것도 좋다고 생각해. 왜냐하면 서울은 이미 모든 게 차고 넘치잖아. 레드오션이지. 그래서 자신만의 생각이 있다면 시야를 돌려서 다른 도시를 탐색하는 편이 오히려 경쟁력 있겠다고 생각했어. 그런 방식으로, 선진 얘기처럼 먼저 말을 건네도 분명히 좋고.

선진    예전에는 새로운 사람을 만나는 게 싫었어. 사람도, 만남도, 외출도 안 좋아하던 사람인데, 요즘은 생각이 살짝 바뀌었어. '이런 것도 필요하구나' 느껴. 앞으로 평생 혼자 살 것도 아니고. 그러니까 다른 사람이 먼저 연락해 주면 고맙지. 맨 처음 말 거는 일이 가장 힘들잖아? 상대가 먼저 용기 내서 다가와 주면 오히려 고맙지.

2.5    한마디 소감
석주    오늘 각자 느낀 점에 대해 간단하게 이야기해 보자.

선진    좋은 기회 같아. 오/대전 이야기도 즐거웠지만, 함께
졸업하고 비슷한 경로로 갔는데, 그 안에서도 서로 다른 경험을
나눌 수 있다는 점이 참 신기하더라. 서로 같은 지역에 있어도
시간을 내서 만나야 하잖아. 그리고 무턱대고 이야기하면 밑도
끝도 없었을 텐데, 오늘 명확한 몇 가지 주제로 대화하다 보니까
평소였으면 특별히 꺼내지 않았을 얘기도 나눌 수 있던 듯해.

석주    응, 즐거웠어. 늘 지역이라는 주제에 관심이
많았는데, 편안하게 내 이야기를 했거든. 이 대화를 계기로
각자 자리에서 열심히 사는 다양한 사람을 만났으면 좋겠다는
생각이야.

대화 셋,
대구

구김종이        구민호
낫심플 스튜디오 조현후
일로스튜디오    김서희
위앤드          정승현
샤이스튜디오    김승수·임지수
스튜디오 유연한 현준혁
티사웍스        이원오
황보석주

2024년 10월 23일 날씨가 좋았던 것 같음

동인     안녕하세요. 귀한 주말에 시간 내어 주셔서
감사합니다. 이렇게 둘러앉으니 소상공인 모임 같다고
생각했는데 맞네요! 서로 소개하고 시작할까요?

준혁     반갑습니다. 스튜디오 유연한의 현준혁입니다.
저는 2010년에 졸업하고, 친구 몇 명과 꾸린 스타트업에서
디자이너로 일을 시작했어요. 그곳에 다니면서 디자인을
개인적으로 수주하기도 했는데요, 회사보다 개인 업무가
많아지던 쯤에 독립을 생각했습니다. 부모님 댁이 대구이기도
하고, 당시 개인적으로 수주하던 곳 중 하나가 대구 소재이기도
했어요. 그래서 뭐랄까, 어쩌면 대구가 블루오션일 수 있겠다고
생각했고, 그렇게 2013년, 대구에서 사업자를 냈습니다.
스튜디오 이름이 처음에는 플렉서블 피플이었고, 이후에
의역해서 지금 이름으로 쓰고 있어요. 일은 기본적으로 혼자
합니다만, 프로젝트에 따라서 다른 팀과 유연하게 협력합니다.
스튜디오는 2019년까지 대구 교동에 있었어요. 제가 있을
당시만 해도 교동이 구도심이어서 조용하고 저렴했거든요.
그런데 동네가 점차 핫해지면서 저는 자연스럽게 사무실을
비우게 되었습니다. 지금은 사정이 있어서 거처를 서울로
옮겼는데요, 마포에 플랫폼-P[18]라고, 출판인과 출판 관련
작업자를 위한 공유오피스가 있는데, 현재 사업장 소재지는
그곳입니다.

---

18     플랫폼-P(Platform-P)는 마포출판문화진흥센터로,
출판과 관련된 창작자들을 지원하고, 출판문화를 풍요롭게
일구는 다양한 프로그램을 운영합니다.

---

현후     안녕하세요, 조현후입니다. 박지예 디자이너님과 낫심플 스튜디오를 운영하고 있어요. 얼마 전에는 여정현 디자이너님을 직원으로 모셨습니다. 서울에 취업해서 오년 정도 일하다가 쉬려고 고향인 대구로 돌아왔어요. 그러다가 문득 대구에도 창작 활동을 하시는 분이 있는지, 있다면 어떻게 지내시는지 궁금했어요. 그래서 지역 창작자를 다루는 잡지, 위페이스 매거진을 조직해서 2018년 여름에 창간호를 냈어요. 대구에서 일하시는 도예가(라이크 어 클레이), 목수(이상훈 퍼니처), 은공예가(레젬메), 서점 운영자(고스트북스), 일러스트레이터(타바코북스), 화가(조명학), 사진책 출판사(사월의눈), 브랜딩 및 인테리어 디자이너(오일 스튜디오), 인디문화기획자(인디053), 그래픽 디자이너(스튜디오 유연한), 신발 제작자(브러셔), 카페 운영자(유스), 타투이스트(아늑, 오호), 이렇게 열세 팀을 만났습니다. 이때 출판사 이름이 '낫심플'이었는데, 이후 잡지 덕분에 일이 알음알음 들어 오면서 디자인 업무도 수행하기 위해 낫심플 스튜디오로 이름을 고쳤어요. 그렇게 일이 쭉 이어져서, 2018년부터 지금까지 공공기관, 미술관, 요식업 분야 등과 협력하고 있고요. 지금 사무실로 옮긴지는 일 년쯤 됐는데, 서구청 왼쪽에 붙어있는 한국업사이클센터에 입주해 있습니다.

동인     감사합니다. 공교롭게도 그때 인터뷰하신 현준혁 선생님과 나란히 앉으셨네요. 이후로 처음 뵙는 건가요?

준혁     그때 다른 분이 오셨던 것 같아요.

동인     아, 다른 인터뷰어분이?

현후    아뇨, 접니다,

준혁    /웃음/죄송합니다, 오래돼서 헛갈렸나 봐요,

민호    저는 구민호입니다, 1인 스튜디오 구김종이를
운영하고요, 그림책 전문 출판사 블랙퍼스트클럽 프레스에서
미늉킴 작가님과 일하기도 합니다, 그분과 키우는 고양이가
있는데요, 이름을 어떻게 붙일까 하다가 종이에 올라앉기
좋아해 종이로 짓고, 성씨를 제 것과 미늉킴 작가님 것을 더해
구김종이로 부르고 있습니다, 이는 스튜디오 이름이기도
한데요, 인쇄 매체 기반 디자인을 하는 성격과 어울리기도
하고, 종이를 구겨서 본래 쓰임에서 벗어났을 때 만들어지는
추상성과 탈일상성이 매력적이기도 했습니다, 제게는 대구에서
일을 시작한 계기가 중요한데요, 2013년쯤 서울에서 활동하고
있을 때, 친구에게 연락이 왔어요, 대구에서 졸업했고, 동
대학원을 다니는 친구에게요, 자기가 이제 졸업하는데,
디자이너로서 어떻게 활동해야 할지 고민하더라고요, 서울로
갈지, 아니면 지금까지 연고를 쌓은 대구에서 일을 시작할지
고민하면서요, 저는 간단하게 대답했어요, 서울도 좋지만,
대구도 좋다고요, 그런데 전화를 끊고 나니까, 정작 나부터
왜 서울에서 일하고 있는지 모르겠더라고요, 내가 그동안
학교에 다니면서 쌓은 인적 네트워크나 가족, 친구 등을
완전히 포기하고 외딴곳에서 분투하던 것에 대한 의구심이죠,
그래서 2015년부터 미늉킴 작가님과 함께 잠시 독일로 떠났고,
2019년에 대구로 돌아와 활동을 시작했어요, 대구에 와서
이 자리에 함께한 준혁 디자이너님과 여러 가지 프로젝트를
진행하기도 했습니다, 저희 사무실은 삼덕동에 있는데요, 학부

시절부터 따르던 정재완 선생님의 〈거리 글자〉라는 수업이
있어요. 대구 거리를 거닐며 사진으로 남기고, 그것을 편집하는
수업인데요, 수업이 시작된 곳이 삼덕동이었습니다. 당시에
구도심이었던 터라, 흥미로운 글자가 많았거든요. 이때 수집한
자료를 바탕으로 독일에서 삼덕체라는 라틴 활자체를 만들기도
했습니다. 이렇게 삼덕동에 추억과 애정이 많고, 사무실 위치도
자연스레 이곳이 됐습니다.

승현　　안녕하세요. 위앤드의 정승현입니다. 위앤드는
주로 책을 디자인하는 1인 스튜디오예요. 대구는 제가 나서
자란 도시고, 대학은 서울로 갔어요. 졸업 후 몇 해를 서울의
디자인 에이전시에 다니다가 의뢰처와의 관계에 염증을
느끼고 퇴사했습니다. 디자인을 그만두고 쉬면서 다른 직업을
알아보려고 대구에 돌아갔는데, 알고 지내던 분이 제게 북
디자인을 하나둘씩 의뢰하시더라고요. 소일거리 삼아 이따금
했는데, 그 연이 끊기지를 않고, 의뢰처까지 늘게 됐어요. 결국
사업자까지 냈고, 네, 위앤드의 창업 스토리입니다. /웃음/
이름의 뜻을 물으신다면, 사실 별다른 뜻이 없어요. 일하다가
급히 사업자를 등록할 일이 있었는데요, 스튜디오 이름을
어쩌면 좋을지 친구에게 물었어요. 친구가 우선 아무렇게나
짓고, 정을 붙이라고 하더라고요. 그래서 나름대로 괜찮은 듯한
이름, 위앤드로 등록했습니다.

동인　　사업자 등록을 2017년에 하셨으니까, 벌써 오 년이
지났는데요, 이제는 정이 붙었을까요?

승현　　/웃음/아직요. 그래도 확장하기 좋은 이름이라고
생각해요. 앰퍼샌드가 있으니까요. 이를테면, 위&프레스,

위&숍, 이렇게요. 아무쪼록, 사무실은 따로 없고, 집에서
일하고 있습니다.

승수     안녕하세요, 김승수입니다. 임지수 디자이너님과
함께 샤이스튜디오를 운영하고 있어요. 저희 둘은 대구의
브랜드 디자인 회사에서 만났고, 제가 먼저 퇴사했어요.
회사를 나온 이후, 작업실을 하나 구했는데, 얼마 뒤에 지수
디자이너님도 퇴직하면서 작업실 동료가 되었습니다. 그러다가
2017년, 함께 샤이스튜디오를 시작하게 됐고요. 작년 말부터
직원 한 분을 모셨습니다. 이름은 선샤인과 샤이닝의 가운데
글자를 각각 하나씩 따서 지었어요. 저희가 볕을 좋아하기도
하고, 누군가를 빛나게 해주고 싶은 마음도 있어서요. 어떤
분은 부끄러운 성격이라 샤이인지 여쭈시는데요, 표기가
SHY가 아닌 SHAI예요. 그런데 사실 둘 다 쑥스러움이
많아서, 얼마간 맞습니다. 다루는 분야는 브랜드 아이덴티티,
편집디자인, 일러스트레이션 등이에요.

지수     스튜디오를 열려고 했을 때, 꼼꼼히 준비했거나
특별한 이상이 있는 건 아니었어요. 저지르면 어떻게든
되겠지 같은 생각이었습니다. 정말 맨땅에 헤딩이었는데요,
이렇다 보니 초반에는 당황스러운 순간이 많았고, 지금도
낯선 순간들이 날아듭니다. 이런 수난을 알았다면 시작하지
않았을지도 몰라요. 하지만 직접 부딪히는 만큼 배우고,
그런대로 즐거움도 있어요. 「지혜로움은 재난뿐 아니라 우리를
다른 세계로 이끌 우연한 순간마저 예방하고 만다」라는 문장을
읽었어요. 미리 알았으면 겁먹고 하지 않았을 일인데, 그러는
대신에 머리부터 드미는 것도 하나의 인생 전략 같아요.

원오     안녕하세요, 이원오입니다. 티사웍스는 캘리그래피와
판화를 하시는 한혜림 작가님과 2018년에 꾸린 스튜디오고요,
디지털과 아날로그를 오가면서 작업하고 있습니다.
티사웍스는 원래 리사이클링 제품을 만들기 위한 팀이었어요.
그래서 폐기물이 아직 살아 있다는 뜻으로 팀 이름도 디스
이즈 스틸 어라이브로 지었고, 두음을 딴 *TISA*를 스튜디오
이름으로 정했습니다. 사무실이 있는 서성로는 수제화
거리이기도 한데요, 중앙로역과 무척 가깝고, 문화 행사가 잦게
열리는 동네입니다. 지금 도시재생이라는 이름으로 재개발되고
있지만요.

서희     안녕하세요, 일로스튜디오 김서희입니다. 저는
스튜디오를 열기 전에 한두 해쯤을 프리랜서로 활동했어요.
언젠가 즐겨 찾던 카페의 메뉴판을 디자인해 드렸더니
사장님이 무척 기뻐하셨는데요, 이후 서서히 입소문이
나고, 일이 들어 오면서 포트폴리오가 쌓였어요. 작업물을
인스타그램에도 꾸준히 올리는데, 감사하게도 다양한 가게와
브랜드, 기업에서 연락을 해 오시더라고요. 그래서 지금까지
일러스트레이션을 중심으로 브랜딩, 포스터 디자인 등을
업으로 삼고 있습니다. 작명은 어떻게 했냐면, 제 생일이
2월 15일이에요. 그래서 2-1-5, 이렇게 붙여서 소리 따라
읽은 이름입니다. 이렇게 단순하게 지었지만 몇 가지 의미가
붙는데요, 첫 번째는 불어 사전에서 *îLOT*이 작은 섬이라는
의미가 있더라고요. 제가 도심 속에서 작은 스튜디오를
하는 모습과 닮았다고 생각했어요. 두 번째는 일로 만나는
사이, 그러니까 비즈니스로 만나는 사이라는 뜻도 있답니다.

처음에는 사무적인 관계였다가, 이후에 무척 친밀해지는 경우가 잦아서, 그런 자연스러운 관계를 기대하는 이름이기도 해요. 저는 쭉 혼자 일해 오다가, 마음 맞는 친구를 만나서 지금은 둘이 일해요. 스튜디오는 남산인쇄골목이 있는 남산동인데요, 시내 중심가와 가깝기도 해서 그곳에 사무실을 열었습니다.

석주      안녕하세요, 황보석주입니다. 올해 대학을 졸업했고, 대구에서 레터링 중심의 브랜드 아이덴티티 디자인을 해왔습니다. 프리랜서로서 이따금 오일스튜디오, 피키차일드컴퍼니 등과 협업하기도 했고요. 이제 정식으로 디자인 신에 뛰어들 주니어 디자이너로서 앞으로의 향방을 고민해야 하는데, 오늘 다른 분들 사이에서 대구에서 스몰 스튜디오를 운영하는 이야기를 듣고 싶어 참석했습니다.

민호      관계의 서사를 소개해 드리면, 현준혁 디자이너는 제가 학생 때 대구경북디자인센터 코리아디자인멤버십[19]에서 활동한 적이 있었는데, 제가 제가 멤버십을 그만두고 난 직후에 준혁 디자이너님이 멤버십에 합류했습니다. 그러니까 그때 만난 적은 없는데, 이후 제 이야기를 들으셨는지 졸업전시를 할 때 찾아오셨어요. 그렇게 인연의 물꼬를 텄지요. 시간이 조금 흐르고, 대구에서 일을 시작하고 싶다고 연락이 오셨고,

---

19      코리아디자인멤버십(KDM)은 산업통상자원부에서 주최하고, 한국디자인진흥원에서 주관하며, 광주디자인센터, 대구경북디자인센터, 부산디자인센터, 한국디자인진흥원이 수행하는 지역 디자인 인재 양성 프로그램입니다.

---

저는 지인들을 소개해 드리면서 연을 이어갔습니다. 제가
2019년에 독일에서 대구에 돌아온 뒤, 대구단편영화제의
부대행사 디프앤포스터[20]에 기획으로 참여했는데, 제
전임자가 또 준혁 디자이너님이었어요. 샤이스튜디오의
두 분과 위앤드 정승현 디자이너님께는 디프앤포스터
섭외 이메일로 처음 인사 드렸습니다. 티사웍스 이원오
디자이너님과 일로스튜디오 김서희 디자이너님 두 분은
동문이시고요, 낫심플 스튜디오와는 위페이스 매거진을 간행
소식을 듣고, 관심을 기울이던 차에 삼례북페어[21]에서 우연히
만나 친분을 쌓았습니다. 그리고 황보석주 디자이너님은,
저희 사무실에 리소 프린터가 있는데, 그걸로 프린트 숍을
하지는 않거든요. 당장은 스튜디오 내부 일에만 쓰는데, 석주
디자이너님이 모르시고 작년엔가 리소 프린팅을 의뢰하러
오셨어요. 인스타그램 메시지를 남기고 찾아오셨는데, 저는
메시지가 온지 몰랐거든요. 그래서 인쇄 맡기고 싶다는 분이
갑작스레 찾아오시니 당황해서 고사하고 돌려보냈습니다.
그리고는 메시지를 읽으며 인스타그램 프로필을 둘러 보게

---

20    디프앤포스터(diff n poster)는 대구경북독립영화
협회가 주최하는 대구단편영화제의 부대행사로, 초대된 지역
창작자들이 경쟁작 한 편씩을 보고 포스터를 디자인해 주는
프로젝트입니다. 2018년에 정재완, 현준혁, 구민호 디자이너가
주축이 되어 기획했습니다.

21    삼례북페어는 전북 완주군 삼례책마을에서 2017년 11월
11일과 12일 양일 동안 열린 축제입니다.

---

됐는데, 하시는 작업이 흥미로운 거예요. 그래서 다시 오시면
프린팅도 해 드리고, 인터뷰도 할 수 있느냐고 여쭀어요.
영-시라고, 이따금 글을 기고하는 플랫폼이 있는데, 그곳에
석주 디자이너님을 인터뷰한 글을 싣기도 했습니다. 아까 동인
디자이너님께서 대전 라운드 테이블도 소개해 주셨는데요,
그때 참석하신 노네임프레스, 엔아이엔, 굿퀘스천,
백색공간은 디프앤포스터 섭외로 연락드린 스튜디오들이라
무척 반가웠습니다. 다른 팀도 덕분에 알았고요. 지난
디프앤포스터는 디프앤포스터의 밤이라는 작가 커뮤니티
파티도 마련했어요. 각 지역에서 서른 분이 넘는 창작자들이
걸음해 주었고, 샤이스튜디오의 두 분도 그때 처음 뵀습니다.

동인    대구뿐 아니라 다른 지역의 스몰 스튜디오에도 관심이
크신 듯한데요. 그렇다면 대구의 스몰 스튜디오 신이 다른
지역과 구분되는 점이 있다면, 그것은 무엇일까요?

민호    대구는 요식업이 상당히 발달했고, 시장 규모도
커요. 젊은 사장님이 운영하는 젊은 감각의 식당과 카페도 그
수가 대단합니다. 인근 지역에서 대구로 맛집·카페 투어를
오기도 하니까요. 그렇다 보니 그 위에 발을 디딘 스몰
스튜디오들도 요식업 브랜드 디자인으로 특화하는 경향을
보여요. 일로스튜디오, 샤이스튜디오, 석주 디자이너님도
포트폴리오의 많은 부분을 그렇게 두고 계시고요. 더
나아가면 브랜드 디자인에서 브랜드 컨설팅 전문으로
덩치를 키워 인테리어 기획과 디자인까지 수행하시고요,
자사만의 요식업 브랜드를 론칭하기도 합니다. 대구에는
아까 석주 디자이너님이 언급하시기도 했는데, 대표적으로

오일스튜디오와 피키차일드컴퍼니가 있습니다.

지수　　대구가 다른 광역시와 비견했을 때 변변한 일자리가 적은 편[22]인 것 같아요. 청년이 바라는 기업은 특히 없는 듯하고요. 취업하려면 대체로 서울이나 울산, 포항으로 나가야 해요. 울산은 한반도 최대 공업 도시고, 포항은 제철 산업이 대단하죠. 이에 비해 대구는 주력 제조업이 부진하는 등, 지역 산업의 고용 흡수력이 무척 저조합니다. 그래서 이런 일자리 부족이 오히려 자영업 시장 확대로 이어졌고, 특히 젊은 사장님이 많은 까닭이 아닌지 짐작합니다.

동인　　말씀 감사합니다. 어제 정승현 디자이너님을 앞서 뵙고 안 사실이 있습니다. 위앤드는 북 디자인을 주로 하시는 스튜디오인데, 대구에서 일하지만 대구에 의뢰처가 한 곳도 없고, 전부 서울과 파주에 있다고 합니다. 그래픽 디자이너의 업무 방식이 어느 정도 지역을 초월해 일할 수 있다고는 생각했지만, 이만큼 무관하게 일하는 분은 처음 봅니다. 정승현 디자이너님께 여쭙고 싶습니다. 지역이 일하기에 전혀 구애받지 않는 요인인가요?

승현　　위앤드의 의뢰처가 서울과 파주에만 있는 건, 첫 번째로 의뢰하는 출판사들이 그곳에 포진했기 때문이고요, 두 번째는 서울에서 쌓은 인맥이 이어지는 까닭입니다. 위앤드를

---

22　　경제활동인구조사에 따르면, 2015년부터 2020년 사이에 약 12만 명의 청년 인구가 대구·경북에서 이탈했습니다. 분석 결과를 보면 직업(취업, 사업, 직장 이전)이 가장 큰 이탈 요인이었습니다.

---

시작하고 지역 안에서 일을 따로 찾아보지 않아서 이후에도 대구의 의뢰처가 만들어지지 않은 듯해요. 일하기에 지역은, 적어도 제게는 상관없습니다. 오프라인으로 만나지 않아도 다양한 방법으로 소통할 수 있고, 이런 소통이 출판 쪽에서는 특별한 경우가 아닌 것 같습니다. 지금까지 서너 건 같이 일하면서 한 번도 만난 적 없는 출판사도 있거든요. 이렇다 보니 사무실도 무용하더라고요. 저도 처음에 대구에 왔을 땐 사무실을 구했어요. 그러고 한 이년 정도 썼는데, 별 필요가 없더라고요. 대구에 의뢰처가 없다 보니 사무실에서 미팅할 일도 없고, 큰 공간을 낭비하는 듯한 느낌이었어요. 그래서 이럴 거면 괜히 돈 쓰지 말고 그냥 집에서 일해야겠다 싶어서, 지금은 그렇게 지냅니다.

준혁      저는 대구에서 스튜디오를 쭉 하다가 지금은 서울에 있는 경우인데요, 정승현 선생님 말씀처럼 지역적 구애가 큰 것 같진 않아요. 다만, 서울 안에서 문화예술 이벤트가 아주 잦기 때문에 일상적으로 접하는 문화의 양적·질적 차이가 타지와는 분명히 있다고 보고요, 그게 체내에 축적되면 작업에서 자연스레 발현하는 부분이 있다는 생각입니다. 협업의 자원이나 누릴 수 있는 플랫폼도 밀도 면에서 서울이 분명 유리한 실정이에요. 한편, 스튜디오 유연한의 의뢰 업무는 크게 기업 아이덴티티 작업과 인쇄 매체 작업으로 나뉩니다. 전자처럼 기업 상대 업무는 대면 미팅이 주되고, 일을 치열하게 수행해야 할 때 만나야 하는 까닭에 서울에 있는 편이 편하다고 느끼고요, 오히려 작은 단위의 의뢰인들과 인쇄 매체 작업을 한다면 서울을 벗어나도 괜찮다고 봅니다.

승현     그런가요? 저는 오히려 인쇄 매체이기 때문에 서울에
있어야 한다고 생각했어요. 대구에서 인쇄한다면, 도대체
어디에서 해야 할지 모르겠더라고요. 언젠가 한 번 명함을
제작하려고 남산인쇄골목에 갔어요. 곳곳을 배회하면서
이런저런 종이와 인쇄, 가공 등을 말씀드렸더니 다들 취급하지
않는다고 하시더라고요. 그래서 결국 서울에 맡기고 말았는데,
이런 부분에서 지역 내에서 인쇄를 해결하기에 더 곤란스럽지는
않을는지 모르겠습니다.

준혁     대구에서 인쇄 매체 기반으로 활동해 본 바,
처음에는 말씀하신 것처럼 어려움을 느낄 수 있습니다.
독특한 종이, 특별한 후가공 등은 그분들이 늘 하는 일의
종류는 아니거든요. 그래도, 살짝 수고하면 불가능한 작업은
없는 것 같아요. 발품 팔고, 얘기 나누고. 서울에서는 특이한
제작이 아니지만, 대구에서는 특이하다면 특이한 오타
바인딩이나 PUR 무선제본도 대구에서 만들어 봤거든요.
물론 서울의 인쇄소들은 이상한 만들기에 더 익숙하시고,
공정도 간소화되어서 맡기는 입장에서 더 편한 건 있습니다만,
대구에서 인쇄하지 못하겠다고 느낀 적은 특별히 없습니다.

민호     아는 분은 아시겠지만, 남산인쇄골목은 상당히
유명했죠. 마을을 이룰 만큼 기장님들도 많이 계셨고, 인쇄
품질도 뛰어나서 〈인쇄로는 한강 이남에서 최고다〉라는
말도 있었으니까요. 그런데 쇠락기가 있었어요. 오래전 일은
아닌데요, 대구시에서 제2의 파주출판도시를 만들겠다고
공언하면서 달서구에 대구출판산업단지를 계획했어요.
2010년에 착수해 삼년만에 준공됐는데, 그렇게 조성해 두고,

남산인쇄골목 인쇄소들의 이전을 요구한 거죠. 그런데 그
골목에 계신 분들은 70, 80, 90년대를 거치면서 남부럽지
않은 기술과 부를 축적하셨거든요. 그래서 그분들은 지원금
조금 준다고 그곳으로 품들여 옮길 이유가 없는 분들이세요.
그러면서 인쇄소들이 완전히 이전하지 않고, 부분적으로만
이탈하면서 분위기도 어수선해지고, 그런 탓에 서울로 뜨신
분들도 꽤 있어요. 그렇게 되면 기술의 공백이 생기거든요.
짐작컨대 그때의 주춤함이 쇠락의 시작이었던 것 같아요.
이후로는 재미있는 작업을 적극적으로 찾고 반기는 인쇄소가
확연히 줄은 듯합니다. 그래도 여전히 있어요. 일례로, 대구에
사월의눈[23]이라는 사진책 출판사가 있는데요, 사진책을
펴내는 곳이니만큼 인쇄와 가공에 굉장히 신경을 쓰세요.

민호    사월의눈에서 서울의 문성인쇄와 연이 깊으셔서 죽
협업하시다가, 대구에서도 마음 맞는 인쇄소를 찾은 거죠.
그곳이 경북프린팅이에요.

준혁    저도 그곳 과장님을 대구에서부터 알고 지냈는데,
재밌고 우수한 작품을 만들어 보고 싶다는 욕심이 있으세요.

민호    네, 올해 한국에서 가장 아름다운 책[24]에 꼽힌

---

23    사월의눈(April Snow)은 디자인 저술가 전가경과
북 디자이너 정재완이 운영하는 사진책 출판사입니다. '사진-
텍스트-디자인'을 중심에 둡니다.

24    한국에서 가장 아름다운 책(BBDK)은
대한출판문화협회 주최, 서울국제도서전 주관의 공모로,
2020년부터 매년 열 종을 수상작으로 선정합니다. 내용과

---

《작업의 방식》(리처드 홀리스 외, 전가경 역, 사월의눈, 2021)도 경북프린팅에서 맡으셨거든요.

민호        확실히 예전에 비해서는 대구에 과장님 같은 분이 적어졌어요. 학생 시절 애용하던 인쇄소 기장님이 들려주신 이야기인데, 쇠락 이전 남산 인쇄 골목의 위상은 어느 정도였느냐면 유럽이나 일본에서도 심심치 않게 외주가 들어올 정도였대요. 그런데 골목이 한풀 꺾이고 인쇄소들이 흩어지면서 이 골목 안에서 제작 프로세스의 모든 과정을 감당하기가 힘들어진 거예요. 과정 중에 어느 부분은 서울에 외주해야 하고 그러는 만큼 시간과 비용이 더 드니까 전체적인 경쟁력이 서서히 줄어드는 거죠.

승수        샤이스튜디오에서는 샤이웍스라는 굿즈 브랜드를 운영하고 있어요. 일러스트레이션을 활용한 포스터, 스티커, 테이프 등을 제작하는데, 처음에는 서울 인쇄소와 거래를 했어요. 그런데 아무래도 물리적인 거리가 있다 보니까, 배송에도 시간이 쓰이고, 운송 과정에서 생기는 문제도 간혹 있어서 제작방식과 상황에 따라 대구 인쇄소에서도 진행하고 있습니다.

지수        네, 앞전에 얘기하신 경북프린팅도 가끔 찾고요, 와우프레스 등 다른 인쇄소도 찾습니다. 인쇄에 후가공이 많아지거나 다채로운 공정이 필요할 때에는 구민호 디자이너님 말씀처럼 인쇄물이 서울에 오갈 때가 있다보니, 시간이

---

형식의 조화, 텍스트와 이미지의 관계, 편집 구조, 표지와 내지, 종이·인쇄·제본의 완성도 등을 심사합니다.

---

급박하면 아쉬운 경우는 있습니다.

동인     말씀 나눠 주셔서 감사합니다. 어디에 있든 랩톱만
있으면 리서치, 작업, 의사소통, 모두 가능하니 지역성이 크게
작동하지 않습니다만, 의뢰처, 인쇄소, 인적 자원, 문화 자본
등과의 물리적 거리를 깔끔하게 무시하기에는 무리가 있어
보입니다. 그렇다면, 대구의 그래픽 디자인 신의 규모가 더
커진다면, 제반 시설도 자연스레 늘어날까요? 신을 키우고자
한다면, 방법은 무얼까요?

준혁     대구의 인구, 면적, 자본 등을 생각했을 때, 대구의
스몰 스튜디오 신은 분명히 작다고 봐요. 그런데 대구 신에
대한 디자이너들의 기호 문제는 아닌 것 같고요, 소규모 디자인
스튜디오가 그 도시에서 발생했을 때 자생할 수 있는, 충분히
잘 자랄 수 있는 환경이 앞서야 하는 것 같아요. 무엇보다 대구
공공기관들의 스몰 스튜디오에 대한 인식 개선이 필요합니다.

민호     이따금 대구 공공기관과 일하는데, 어느 순간
표준으로 굳어진 건지 다들 마감을 아주 임박하게 주세요.
이 주 전에 맡기고, 한 주 전에 맡기고, 저번에는 행사가
이틀 남았는데 포스터를 만들어 달라고 하더라고요. 그래서
《대구는 왜 시각디자이너를 활용하지 못하는가》라는
컨퍼런스에서 〈급행비〉 편성을 제안하기도 했어요. 이를 테면,
예약한 숙소를 취소할 때도, 그 시점이 예약일로부터 며칠
전인지에 따라 환불 퍼센테이지가 달라지잖아요. 마찬가지로,
의뢰일이 마감일로부터 며칠 전인지에 따라 추가로 부가되는
항목을 만들자는 거죠. 마치 새로운 개념처럼 보이지만, 사실
견적 산출에 긴급 요청 여부를 포함하는 건 당연한 겁니다.

---

국외에는 이미 '급행비'라는 장치가 프리랜스 생태계 안에
있기도 하고요,

원오　　저도 모 재단에서 대놓고 카드깡[25]되냐고 물어온
적도 있답니다, /웃음/ 예산이 팔백만 원인가 남는데, 카드로
긁고 수수료 떼서 돌려 달래요, 어처구니 없죠, 그런데 이런
관행에 물드는 디자이너가 있어요, 아는 동생도 디자인 회사를
하는데, 페이백이 익숙한 듯 말하더라고요, 무서웠어요,

준혁　　하나의 신이 건강하게 성장하려면, 그를 둘러싼
환경도 충분히 받쳐 주어야겠습니다만, 그 신을 이루는
구성원도 단단한 태도를 지녀야 한다고 봅니다,

원오　　대안동에 티사웍스를 열었을 때, 동네 가게들에
떡을 돌렸습니다, 수제화 거리이기도 하니까, 신발들을
구경하면서요, 다들 반갑다, 떡 고맙다, 이렇게 인사
나눴던 중에 무슨 가게냐고 물어보시더라고요, 그래서
디자이너입니다, 대답하니 별안간 성질을 내시더라고요, 왜
그런가 여쭸더니 이 동네에 디자이너나 기획자라는 사람들이
와서 별의별 사업을 했대요, 도시재생이라는 명목하에
건물 사서 리노베이션하고, 기획자와 디자이너끼리 모여서
행사하고, 사진 찍고, 보고서 내고, 끝, 지금 그 건물은
방치되고 있습니다, 저는 이게 마을을 소재로써 착취한다고만
보여요, 동네와 동행하는 사업인지, 주민에게 실제로 도움을
주는지 고민해야 하는데, 다들 그러지 않아요, 먹고 사는 일은

---

25　　카드깡은 신용카드를 사용해 카드 가맹점에서 허위
매출을 만들고, 수수료를 뗀 나머지를 지급받는 불법 행위입니다.

물론 중요하지만, 〈먹고사니즘〉을 자신의 가장 큰 행동 원리로 삼는다면, 남은 건 세상을 착취하는 일밖에 없어요. 디자이너 자신도 직업윤리를 가지고, 올바르게 일해야겠습니다.

민호 　맞습니다. 이런 만남이 자주 이뤄지면 좋겠어요. 말씀하신 것처럼 내·외부의 문제를 언급하기도 하고, 누군가 부당한 일을 당했을 때 서로 힘을 보태기도 하고요. 이런 만남이 꾸준히 이어진다면, 대구의 스몰 신이 더 바람직하게 성장할 수 있을 겁니다. 앞선 컨퍼런스의 발제문을 인용해 봅니다.

　　　《악전고투惡戰苦鬪는 〈강력한 적을 만나 괴로운 싸움을 함〉 또는 〈곤란한 상태에서 괴로워하면서도 노력을 계속함〉이라는 사전적 정의를 가지고 있습니다. 본 세미나는 2010년대 이후 대구에 본격적으로 생성, 혹은 재유입되고 있는 5인 이하 소규모 시각디자인 스튜디오들(프리랜서, 1인 사업자 등을 포함한 소수 노동자)의 지속적인 발전과 생존법을 모색함에 목적이 28 있음을 밝힙니다. 지역 시각문화 시장에서 그들이 소모되지 않고 건강하게 활동할 수 있음을 증명함으로써, 대구에서 시각디자인을 전공하고 디자이너를 꿈꾸는 많은 이들에게 서울행 외에 합리적인 선택지를 하나 더 열어줬으면 좋겠다는 것이 연구자의 오랜 바람입니다. 로컬 디자이너, 멋있죠. 하지만 이 땅에서 로컬 디자이너의 삶은 고단합니다. 그래픽 디자인 스튜디오 구김종이는 이제껏 주로 시민단체나 지역 문화 연구 단체들과 함께 일해왔습니다. 높은 확률로, 클라이언트는 〈기간이 얼마 안 남은 상황에서 이렇게 요청을 드려서 죄송한데요〉로 말문을 트고 〈근데,

---

저희가 예산이 이렇게 밖에 안돼서요'로 끝납니다. 그러면
저는 '아, 기간이 너무 촉박해서, 시간을 맞출 수 있을지
장담은 못 하겠는데요'로 시작해서 '그래도 한 번 최선을 다해
보겠습니다'정도로 끝을 맺습니다. 그들이 제시하는 조건은
대부분 그들의 최선이었고, 그 조건에 저의 최선을 보여주는
방식으로 일을 했습니다. 하지만 스튜디오 구김종이의 최선은
늘 그들의 최선을 따라가기 힘이 듭니다. 그렇다면 나의
삶과 문화 생산자들, 기획자들, 연구자들의 최선은 '폐해'와
'갑질'인가? 그렇지 않습니다. 서로의 영역에 대한 이해 부족,
예산과 실무를 집행하는 담당 기관의 안일함과 시대착오적
발상 등이 진짜 문제입니다. 그럼, 우리는 서로 왜 이렇게까지
어긋나고 있을까요? 대구 그래픽 디자인 판에서 대부분의
지분을 가지고 있는 대행사, 혹은 대행사 출신 디자인 회사들은
싼값에 균질한—그러나 높다고는 할 수 없는—그래픽
디자인을 제공합니다. 대기업이 물건을 더 싸게 내놓을 수
있는 원리와 같습니다. 여러 곳에서 들어오는 수익을 모자란
곳에 투입하고 넘치는 곳의 수익을 배분해 나눠가지는 경제
논리입니다. 그들은 규모를 유지하기 위해, 소수 노동자들이
나눠가져야 마땅한, 아주 작은 파이까지 가격 경쟁을 무기로
빼앗아가 버립니다. 인쇄소에서 일하는 그래픽 디자인 팀이나
인쇄소와 밀접한 관계를 가진 업체도 비슷한 맥락입니다.
인쇄소에게 디자인 수익은 덤일뿐입니다. 때문에 인쇄 수익
외에 디자인료가 얼마나 낮아지든 상관이 없죠. 그리고 당연히
직원을 부릴 여유가 충분하므로, 근로자들의 시간을 짜내
하룻밤에도 만리장성을 쌓는 기적을 일으킵니다. 오랜 세월

동안 그런 식으로 일해온 대구의 문화 생산자들, 기획자들에게
시각문화 분야 소수 노동자들의 방식은 낯섭니다. 가령,
직원이 수십 명 되는 업체에 일을 맡기는 기간을 염두에 두고
소규모 스튜디오와의 디자인 일정을 조율한다든지, 혹은
A4 판형에 프레젠테이션을 대충 얹어두던 '보고서' 견적에
북디자인을 의뢰하기도 합니다. 클라이언트의 몰이해와 잘못
자리 잡은 관습들 탓에 대구지역에서 일하는 절대다수의
시각문화 분야 소수 노동자들은 인권 사각지대에서 스스로를
양초처럼 불태우고 있습니다. 점점 소모되고 있습니다. 물론,
그래픽디자이너에게 한정된 이야기는 아니겠죠. 또, 대구만
이런 것도 아닐 겁니다. 하지만 이제는 '우리도' 진지하게
고민해 봐야 할 때입니다. 악전고투(惡戰苦鬪), 전황(戰況)이
나빠 죽을힘을 다해 싸우는 상태를 이르는 말입니다. 시각문화
분야 소수 노동자의 삶을 전시(戰時)로 비유해 보겠습니다.
누구나 당연히 큰 대대가 있고 든든한 지원부대가 있는,
그러면서 진급의 기회까지 잦은 수도 군이 되기를 원하지
않겠습니까. 하지만 여기는 변방입니다. 지역 간 차별을 말하는
게 아니라, 열악한 여건 탓에 그렇습니다. 말하자면, 여기는
적은 인원으로 지원부대 없이 고군분투해야 하는, 상황이
좋지 않은 전선(戰線)입니다. 그래서 이곳 변방의 군인들은
전투를 하러 수도 군에 합류합니다. 눈앞에 펼쳐진 전장을
뒤로하고 전공(戰功)을 세우러 서울로 갑니다. 대학에서
두각을 보이는 인재들도, 이 지역에서 사명감을 가지고 일하던
현장의 디자이너들도 어느새 하나 둘 사라지고 없습니다. 경쟁
상대가 줄어서 이득을 보는, 그런 원리가 아닙니다. 그들은

---

전우(戰友)입니다. 전장에서 전우가 점점 사라지면, 위험 부담이 늘어날 뿐입니다. 지역에서 디자이너가 활약할 수 있는 여건이 필요합니다. 희생을 강요하는 발전은 가치가 없습니다. 지역의 삶이 과로와 가난, 퇴근 없는 삶, 가족 없는 삶, 미래가 보장되지 않는 삶이라면 그 누가 감수하려 들겠습니까? 전황을 개선해야 합니다. 서로가 서로에게 지원부대가 되어주고 사기를 북돋아 탈락하는 병사가 없도록 해야 합니다. 서울에서 누릴 수 있는 수많은 기회비용을 다른 방식으로 지불해야 합니다. 기회를 주고, 상황에 맞는 혜택을 주어야만 합니다. 때문에 저는 시각분야에 종사하는 소수 노동자들 간의 연대가 필요하다고 주장합니다. 서로가 서로에게 공정거래 위원이 되어주고, 인권보호 위원이 되어주기를 바랍니다. 불공정 거래를 요구하고 불합리한 조건을 앞세우는 업체나 단체가 있다면, 그들이 어떤 면에서 노동자의 인권과 근로에 악영향을 끼치는지, 서로 토론하고 기준을 마련하기를 바랍니다. 우리 역시 적정한 근로시간과 합당한 수익을 보호받아 마땅합니다. 아침에 출근하고 저녁에는 퇴근하는, 일주일 중 하루 정도는 편안히 쉴 수 있는 인간다움을 원합니다. 상식적으로 이해가 되지 않는 공공기관의 요구나 악습을 단절하고 교정을 요구할 수 있는 목소리가 되기를 기대합니다."

동인      문득 대구 스몰 신의 미래가 궁금합니다. 이곳에 계신 분들의 장래 계획을 여쭤서 점쳐 볼 수 있을지요. 다들 이듬해에 어떤 계획을 가지고 계시는지 궁금합니다. 십 년 뒤를 상상해 본다면요?

현후      낫심플 스튜디오의 내년은요. 2018년에 발행한

위페이스 매거진 창간호는 대구의 창작자가 주제였고, 이 년 전에는 남해의 창작자를 2호로 준비했어요. 이건 비하인드 스토리인데요, 취재를 위해 남해에 있는 집 한 채를 두 달쯤 빌렸어요. 마침 낮심플 스튜디오의 의뢰 업무가 서서히 잦아드는 시점이어서, 해당 이슈에 온 힘을 쏟은 뒤, 스튜디오를 해산하고 각자의 길을 갈 생각이었어요. 그런데 운명의 장난인지, 남해에 가고나니 일이 빗발치듯 쏟아지는 거 있죠. 그래서 결국 남해에서 의뢰 업무만 하다가 대구로 돌아왔습니다. 이후로 쭉 바쁜 탓에 잡지 소식을 들려드릴 수 없었지요. 다행히 이제는 스튜디오가 안정기에 접어들어서 2호를 준비할 수 있을 듯해요. 자체 제작을 통한 출판, 전시, 공간 등 외부에 노출되는 상업 플랫폼도 경험하고 싶고요. 그리고 구성원 모두 디자인과 무관한 직업에 대해서도 서로 관심 있는 분야가 있어서 십 년 뒤에는 스튜디오와 각자 일을 병행하고 있지 않을까 싶습니다.

준혁　　　내년은 지금과 크게 다르지는 않을 것 같고요, 장기적으로는 마음 맞는 친구들과 무언가를 작당하지 않을까 싶어요. 십 년 뒤를 생각하면, 글쎄요. 디자인은 더 일처럼, 취미와 관심사는 다른 무언가로 채워질 것 같아요.

민호　　　저는 나이 들어서도 그래픽 디자이너로 일하고 싶어요. 요스트 호훌리 같은 디자이너가 되면 좋지 않을까 생각해요. 지금 스튜디오를 운영한지 삼 년 차에 접어드는데, 개인적으로 여러 가지 면에서 힘이 조금 부쳐요. 그래서 관성적으로만 일하지 말고, 사이사이 환기될 만한 무언가를 만들어야겠다는 생각입니다. 그 방법 중 하나가 아까

---

대화 셋.　　　　　　　　　　대구

말씀드렸던 의뢰처 없이 디자이너들과 만드는 프로젝트들이 될 수 있겠죠. 지역 시각 문화 환경을 개선하기 위해서는 디자인 소양 교육도 필요하겠다 싶고, 우선 한참 미룬 석사 논문부터 마무리해야겠습니다. 할 일이 많네요. 차근차근 해나가겠습니다.

원오      저도 침대가 있어요. 아뇨, 있었죠. 얼마 전에 일과 삶을 나누겠다고 다짐하며 침대를 버렸습니다.

          [짝짝짝]

지수      저희도 예전에 그런 부분에서 문제를 느꼈어요. 그래서 일부러 랩톱과 아이패드를 사무실에 놓고 퇴근했는데, 왜인지 자꾸 초조하고, 미치겠더라고요. 그래도 좋은 점은 확실해요. 퇴근하면 일을 못하니까, 그 전까지 완전히 집중해야 하니까 자연스레 능률이 올라가더라고요. 결국 물리적으로 뭘 없애야 하는 것 같아요. 처음은 어렵고 힘들겠지만요.

원오      비슷한 시도를 한 적이 있어요. 휴대 가능한 아이패드 대신 아주 커다란 와콤 타블렛을 구매해서요. 그런데 또 방법을 찾아서 들고 다니게 되던데요. [웃음] 실패입니다.

원오      내년의 목표는 일과 생활을 잘 분리하는 거예요. 스몰 스튜디오는 결국 자영업이고, 여느 자영업자가 그렇듯 일과 삶이 혼재하거든요. 그런데 혼재가 이어지니까 피로하더라고요. 적어도 제 삶에서는 분리할 필요를 느끼는데, 쉬운 일은 아닙니다. 다른 분들도 비슷한 고충이 있으시다면, 조언을 구할 수 있을까요?

민호      음, 저도 몇 주 전부터 퇴근을 하고 있는데요,

석주      몇 주 전부터 퇴근이라는 걸 하고 계시다고요?

[모두 웃음]

민호  네, 이전에는 집에 가지 않았거든요. 일이 많으니까
사무실에 매트리스 두고 잤어요. 한동안 그러다가 심한
번아웃이 왔어요. 이후부터는 일을 일부러 덜 받고 있는데요,
정말 내 생활을 지켜야겠다는 생각이 들어서였어요. 이제
나이도 있는데, 이러다가 과로해 죽겠다 싶더라고요. 그래서
요즘은 잔업이 있어도 때가 되면 집에 가는데, 자꾸 죄책감이
들어요. 이상하게 그래요. 적당한 잔업이어서 충분히 퇴근해도
괜찮은데, 괜히 안일하게 사는 것 같고, 일을 덜 하는 것
같고, 업무 연락이 올 것 같고, 참 그렇습니다. 그래도 몇 번
반복하다 보면, 편안한 마음을 가질 수 있는 날이 오지 않을까
생각하면서, 요즘은 꼬박꼬박 퇴근이라는 걸 하고 있습니다.
당분간 계속해 보려고요.

동인  주위에도 항상 랩톱을 지니고 다니는 친구가 있어요.
프리랜서인데, 식당에 가도, 여행지를 가도 늘 챙겨요.
물어보니까, 마치 부적처럼 떨어지면 불안하대요. 그러다가
일과 삶을 나눠야겠던지 랩톱을 중고장터에 처분하고 신형
아이맥을 샀어요. 아이맥을 작업실에 두고, 일도 그곳에
두겠다는 선언이었죠. 지금은 아이맥 들고 다녀요. [웃음]
일과 삶이 분리되어야만 하는 성향이 있는데, 결코 만만한 일은
아니어 보입니다.

원오  새해에는 둘의 균형을 잡고 싶고요. 먼 목표는,
아까도 말씀드렸지만, 저는 기획자들이 기관에서 예산 받아서
하는 문화사업 대부분이 민간에게 충분히 환원되고 있다고
생각하지 않아요. 결국 국민에게서 나온 돈인데, 사회에

---

대화 셋.                          대구

공헌한다는 허울만 있지, 실제로 사업의 득은 사업 주체들만 보거든요. 제가 이런 데에 염증을 좀 느낍니다. 그래서 지금은 티사웍스 이름으로 한혜림 작가님과 디자인과 예술을 쉽고 친숙하게 접할 수 있는 수업을 많이 시도하고 있고, 나중에는 소외된 도서산간 지역에서 주민들과 지역 문화를 가꾸는 문화재단을 조직하고 싶다는 꿈을 꿔요.

승현    저는 당장 일 년 뒤는 비슷하겠고, 십 년 뒤는 생각해 본 적이 없지만, 아예 다른 일을 하고 있을지도 모르겠네요.

지수    저희는 의뢰 업무를 수행하는 샤이스튜디오와 자체 브랜드인 샤이웍스를 함께 운영하잖아요. 이 둘이 서로 시너지를 내서 쉽게 지치거나 지루해지지 않았으면 하는 바람이 있고요. 멀리 보자면, 샤이웍스의 브랜드 쇼룸을 내고 싶어요. 공간의 멋진 점은 머무를 수 있다는 점입니다. 골목이 있을 때, 그곳이 주택가라면 단지 지나치고 말겠지만, 그곳에 서점, 카페, 숍 등이 생기면 그 골목에 시간을 붙잡을 수 있는 거죠. 그러면 집에만 있었을 사람들도 거리로 나오고, 거리에 머물고, 소비하고, 대화하고, 작당하고, 그러면서 문화가 또 생기잖아요. 저희도 그런 역할을 하는 공간을 만들어서 오래 가져가고 싶어요.

서희    일로스튜디오를 더 안정 궤도에 올려 놓는 일이 내년의 목표고요, 더 멀리 생각했을 때는, 샤이웍스처럼 자체 브랜드를 운영하면서 다양한 굿즈 상품을 개발하고 판매하면 더 넓은 경험을 할 수 있지 않을까 기대해요.

석주    저는 일 년 뒤에도 많은 도전을 해야 하는 시기겠고요, 학교 후배들에게도 새로운 선택지를 보여줄 수 있는 사람이

되고 싶어요. 그리고 이런 자리가 유연하게나마 몇 번씩
반복된다면, 더 다양하고 실천적인 이야기가 오갈 수 있을
듯해요. 글쎄요, 십 년 뒤라면... 대구에서의 타이포잔치를
기대해 볼 수 있을까요?

---

대화 넷,
디프앤포스터앤

구민호   구김종이
정재완   영남대학교 시각디자인학과, 사월의눈
김서희   일로스튜디오
현준혁   스튜디오 유연한
감정원   대구경북독립영화협회

민호    시작하기 전에 전시 디프앤포스터를 간단하게
소개하겠습니다. 올해 참여 작가님들께 보낸 안내문에는
'2015년 대구지역 최초의 독립영화전용관 오오극장의
개관을 맞아 진행한 독립영화 포스터 리디자인 프로젝트가
디프앤포스터 전시의 시작점이 됐다'고 쓰여있는데요.
리디자인이라는 표현을 쓰지만, 독립영화의 특성상 포스터가
없는 영화들이 많아서 사실상 포스터 디자인과 다름없습니다.
디프앤포스터는 올해 23회를 맞은 대구의 영화 축제
대구단편영화제의 부대 행사로, 칠 년째 진행하고 있고요.
오오극장에서 운영하는 카페 삼삼다방을 기점으로, 몇 년
전부터는 전시 장소를 하나둘 늘려서, 대구 향촌동에 있는
대화의장[26]에서 전시를 하기도 했고요. 2022년에는 김서희
디자이너님의 도움으로 이씨씨, 에버글로우, 이얼즈 같은
카페와 제로 웨이스트 숍 더커먼에서 진행했습니다. 디자인의
대상이 되는 영화는 대구단편영화제에서 선정된 국내경쟁부분,
그리고 애플시네마부문 상영작들로 압니다. 올해 전시에
참여한 작가님들은 총 마흔세 팀으로, 이중 대구를 근거지로
활동하는 팀은 스물입니다. 나머지 스물세 팀은 서울 여덟
팀, 대전 네 팀, 광주 세 팀, 해외 네 팀, 부산과 울산, 옥천,
인천에서 한 팀씩으로 이루어지고요. 올해는 대구가 유난히

---

26    대화의장은 그래픽 디자이너가 모여
만든 사회적협동조합 레인메이커스에서 운영하는
복합문화공간입니다.

---

많은 듯해서 이듬해 섭외에 반영해야 할 것 같습니다. 전시의
기획과 진행은 정재완 디자이너님과 대구단편영화제 사무국의
사무국장이신 감정원 감독님을 중심으로 진행되고요,
2019년까지는 현준혁 디자이너가, 2020년부터는 제가 기획과
진행을 돕는 역할을 맡았습니다. 올해는 특히 전시 후에
디프앤포스터의 밤이라는 행사를 꾸려서 디자이너들의
만남을 주선했습니다. 행사는 올해 메인 전시장 중 하나였던
제로 웨이스트 숍 더커먼에서 진행했고요, 대구, 부산, 광주,
대전, 서울 등 스무 팀쯤 모여 조촐한 상영회와 술자리를
가졌습니다. 서론이 길었는데, 오늘 제가 준비한 질문이
몇 가지 있고요, 함께해 주신 분들도 사이사이 질문 건네
주시면 감사하겠습니다. 디프앤포스터로 시작해 대구 그래픽
디자인 신 이야기로 자연스럽게 흘러갔으면 하는 바람이
있습니다. 오늘 다섯 분이 계시는데요, 가볍게 소개를 나누면
어떨까 합니다. 저는 대구에서 일인 그래픽 디자인 스튜디오
구김종이로 활동하고요, 그림책 전문 출판사 블랙퍼스트클럽
프레스에서 일을 돕고 있습니다. 2020년부터는 디프앤포스터의
진행과 기획, 그래픽 디자인으로 힘을 보태고 있습니다.

재완      반갑습니다. 저는 영남대학교 시각디자인학과에
있고요, 사진책 출판사 사월의눈에서 디자인을 맡고 있습니다.

서희      안녕하세요, 그래픽 디자인과 일러스트레이션에
기반해 여러 이미지를 만들고 브랜딩을 진행하는 일로
스튜디오를 운영합니다. 디프앤포스터에는 몇 년째 참여하고
있습니다.

준혁      안녕하세요. 스튜디오 유연한을 운영하고요,

대구에 사무실을 두고 활동하다가 지금은 근거지를 서울로
옮기긴 했지만, 여전히 두 도시를 오가며 일합니다. 사실 제가
기획에 참여했었다기에는 애매한데요, 그래도 시작을 지켜본
사람으로서 함께 이야기 나눌 수 있겠다 싶어서 참석했습니다.
정원    안녕하세요, 대구경북독립영화협회 사무국장으로
활동하는 감정원입니다. 영화제를 비롯해서 다양한 상영회와
영화 워크숍을 기획하고 운영합니다. 대구를 기반으로
독립영화를 만들기도 해요.

2        배경과 목적
민호    디프앤포스터의 처음부터 짚어 볼까요? 오오극장의
설명도 빠질 수 없을 듯해요. 감정원 감독님께 설명을
부탁드립니다.
정원    오오극장은 2015년 2월에 개관했습니다. 전국에서는
네 번째로, 서울을 제외한 지역에서 최초로 설립된
독립영화전용관이에요. 당시 대구민족예술단체총연합을
비롯해 대구경북독립영화협회, 그리고 미디어핀다. 이렇게
세 단체가 주도하고 시민 모금을 통해 극장을 세웠어요.
당시 극장을 개관하면서 했던 기획 중 하나가 대구민예총
미술위원회 지원으로 오오극장 일 층의 삼삼다방을 대안
공간으로 삼아서 전시 등 문화 활동을 하는 거였어요. 이를
디프앤포스터의 전신으로 볼 수 있겠습니다. 처음 이름이
〈독립만개 포스터 디자인 프로젝트〉였어요. 당시에 정재완
디자이너님이 총괄과 기획을 맡아 주셨고, 오늘 아침,
예술감독란에 현준혁 디자이너님 성함이 적힌 서류를

---

발견했습니다. 오오극장이 말 그대로 극장이다 보니까
삼삼다방에서 열리는 전시가 청년 시각 예술가들이 독립
영화, 단편 영화와 연결되어 새로운 장면을 만드는, 그런
전시가 되면 좋겠다는 바람이 기획 의도였습니다. 2018년도에
본격적으로 〈무비 × 아트 독립만개, 독립영화, 예술을 보듬어
꽃피운다〉라는 사업명으로 대구문화재단에서 오백만 원의
예산을 지원받았어요. 영화제에 상영되는 경쟁작들 작품 수가
거의 마흔 편에서 마흔다섯 편 사이인데요, 당시에는 영화
서른여섯 편이 선정되면서 작가 서른여섯 분과 함께했습니다.
극장을 설립하면서, 어떻게 지역을 근거지로 활동하는
창작자들과 영화를 연결할 수 있을까, 이런 고민을 많이 하신
같아요. 디프앤포스터를 시작할 당시에는 행사를 총괄하는
사무국장님이 제가 아닌 다른 분이셨어요.

3        준비와 진행
재완        처음에 한상훈 전 대구민예총 사무처장님께서
이 프로젝트를 기획하는데, 그때 아마 참여 예술가 인원이
다섯 명인가 여섯 명 정도, 아주 소규모로 영화 포스터를
만드는 의뢰를 처음에 하셨던 것 같아요. 초기에는 상영작과
무관하게 작가가 영화를 선정하기도 하는 등, 지금과는 차이가
있었습니다. 이렇게 두 해 정도 전시를 하고, 이후 거듭하면서
지금 진행하는 방식으로 변화하게 되었어요. 초창기에 한상훈
선생님이 기획에 함께하셨을 때는 〈대구의 디자이너들〉에
방점이 있었어요. 그런데 당시에 활동하는 디자이너가 잘 안
보였으니까 〈대구에서 디자이너를 마흔 명씩이나 찾을 수

있을까? 의문도 있었어요. 그랬기에 꼭 대구에서 활동하는 디자이너가 아니어도, 어떻게든 대구에 연이 있는 사람을 모았어요. 이게 몇 년이 지나며 다듬어지고, 나름대로 근거를 찾고, 조금씩 방향을 잡은 듯합니다.

민호    그렇군요. 저는 2019년까지는 작가로 참여하다가, 2020년부터 본격적으로 기획과 진행을 도왔는데요, 디프앤포스터의 시작부터 2019년까지, 꽤 긴 시간을 행사에 관여한 현준혁 디자이너님께 초반 이야기를 더 들을 수 있을까요?

준혁    첫 전시가 열렸을 때, 저는 꼭 대구에서 활동하는 디자이너가 아니어도 되겠다고 생각했어요. 대구단편영화제의 부대 행사로서 좋은 포스터를 보여주는 편이 더 낫다고 여겼기 때문에, 섭외 지역을 대구로 한정하지 말고, 멋진 작업을 하는 이들의 작품을 대구에서 보여주는 것도 좋다는 의견이었습니다. 당시에는 대구에 활발하게 활동하는 그래픽 디자이너가 많지 않았기 때문에 디자이너만 섭외할 수는 없었고요, 캘리그래퍼나 일러스트레이터의 비중이 높았어요. 솔직히 말씀드리자면, 저희가 누굴 섭외할 건지 선택할만한 상황이 아니었고, 공간도 예산이 빠듯했기에 삼삼다방 말고는 별다른 대안이 없었어요.

재완    감정원 감독님이 디프앤포스터에 참여하시기 전에 권현준 전 대구경북독립영화협회 사무국장님이 대구단편영화제와 디프앤포스터 전시를 총괄 감독하셨는데요, 그때도 지금과 같은 틀은 있었지만, 현재 성격과 방향을 연출한 것은 감정원 감독님이 오시고 난 후였다고 저는 생각합니다.

---

민호 　 아, 감정원 감독님이 쭉 총괄하신 게 아니었군요?

정원 　 네, 2018년에 스태프로 일하고 있기는 했는데요,
이듬해에 사무국장을 맡으면서 영화제 총괄을 맡았습니다.
이미 그전부터 다양한 시도들이 있었어요. 그리고 저도 영화
제작자의 입장이다 보니까, 직접 만든 영화의 포스터를 가지고
싶다는 욕망도 있었고, 디프앤포스터를 계기로 지역에서
활동하는 디자이너분들이 생각보다 많이 계신다는 걸 알게
됐어요. 의미가 큰 프로젝트라고 생각하기 때문에 영화제와
분리해서 더 확대해도 되겠다는 바람을 키울 때쯤, 문화재단
예산이 갑자기 뚝 끊겼어요. 이곳저곳 여쭤보니까 동일한
행사가 연이어서 예산을 지원받는 것에 대한 우려도 있었고,
작가 사례비가 너무 적다는 지적도 있었고요.

재완 　 문화재단에서 작가 사례비가 적다는 걸 지적했어요?

민호 　 아, 잠깐 그 얘기를 해 볼까요? 늘 사무국에서
디프앤포스터에 참여하는 디자이너들에게 소정의 작업비를
지급하고 있잖아요. 100 필름 100 포스터[27]도 그렇지만, 이런
식으로 디자이너를 동원하는 행사 대부분이 사례를 지급하지
않거든요. 정원 비용이 크든 적든 작업한 바에 대한 비용은
당연히 받아야 한다고 생각을 하고요, 제가 사무국장을
맡기 전부터 작가 사례비가 책정되어 있었어요. 저도 처음에

---

27 　 100 필름 100 포스터(100 Flims 100 Posters)는 2015년에
시작된 영화 포스터 전시 겸 이벤트로, 전주국제영화제에서
상영되는 영화 중 백 편의 영화를 선정해 백 명의 그래픽
디자이너가 영화 포스터를 만듭니다.

〈금액이 왜 이렇게 적게 책정되어 있지?〉 의문이었는데,
그 작가 사례비를 올리는 일이 이렇게 어려울지는 전혀
몰랐습니다. 사실 지금도 그때와 같은 금액이고, 특히 올해는
대구시장도 바뀌면서 문화 예산 지원에 압박이 심해져서,
영화제 예산이 전체의 반 정도로 확 줄었어요. 그래서 이 작가
사례비를 영화진흥위원회라는 곳에서 받게 됐는데, 비용
지출이 무척 복잡하고 서류 증빙이 많아서 굉장히 애를 먹고
있어요. 재완 제 생각에는 그 작가 사례비가 처음에 책정된 건
아까 민예총의 한상훈 전 사무처장님이 처음에 일을 할 때,
그때는 그림 그리는 미술 작가분들, 또 설치 미술을 하시는
분들, 이런 분들과의 협업을 전제로 시작했기 때문인 듯해요.
그쪽 신에서는 전시를 한다고 하면, 비용이 자연스럽고도
당연하게 책정되는 환경이었던 것 같고. 중간에 권현준 전
영화제 사무국장님이 계실 때, 관련해 이야기가 나온 적이
있어요. 인쇄하고 설치하기에도 예산이 빠듯하다 보니까
디자이너들에게 작가 사례비를 지급한다는 게, 이를테면
십만 원씩 마흔 명이면 사백만 원인 거잖아요. 그래서 예산에
부담이 되는데, 혹시 따로 지급하지 않는 방향은 검토해 볼 수
없겠느냐고 여쭈었던 것 같아요. 그랬더니 오히려 사무국에서
작가 사례비는 당연히 드려야 한다고 단호하게 말씀해 주신
것으로 기억합니다. 사실은 그때 무척 고마웠죠.
정원    좋게 말씀해 주셨는데, 사실 저는 아무래도
답답하죠. 디프앤포스터의 포스터들이 상업적인 용도로
만들어진 영화 포스터가 아니라, 작가님들의 새로운
작업물인데, 다양한 곳에서 전시도 되고, 추후에 작가님들께

수익이 돌아가도록 하면 좋겠는데, 아직은 힘에 부치니까요. 해결할 수 있는 있을까 싶어, 올해 연말에는 설문지를 만들어서 지난 삼 년 동안 참여하신 작가님들께 생각을 여쭤보려고 해요. 전시하는 동안 작가님 간에, 그리고 감독님과의 만남을 주선하려는 시도도 몇 번 있었는데요, 중간에 역병이 도는 바람에 활성화되지는 않았어요. 그래도 올해는 디프앤포스터의 전시 공간이자, 대구단편영화제의 동네 가게 스폰서[28] 중 한 곳인 더커먼에서 〈디프앤포스터의 밤〉이라는 이름으로 만날 수 있는 자리를 마련했습니다.

준혁     디프앤포스터 첫해부터 디자이너들이 모이는 행사는 있었어요. 그런데 꽤 어색한 분위기였던 기억이 있어서, 앞으로 지속하기에 쉬운 행사는 아니겠다 싶었는데 지금까지 자리가 마련되고 있다니 놀랍네요.

재완     네, 그때 삼삼다방에 의자를 옹기종기 붙여 놓고 김밥을 먹었어요. 김밥과 맥주. 나름대로 즐겁게 진행했고, 이듬해부터는 이 행사를 더 크게 진행해 보자 생각하니까, 그때부터 팬데믹이 덮쳐 왔어요.

민호     이번에 더커먼에서 〈디프앤포스터의 밤〉을 열었잖아요. 장소의 힘이 크다고 생각했어요. 크게 트인 장소에

---

28     동네 가게 스폰서는 2019년부터 운영하는 대구단편영화제 후원 제도입니다. 오오극장이 있는 동네인 북성로를 중심으로, 주위의 식당, 카페, 주점, 문화 공간 등으로 이루어져 있습니다. 영화제 기간 중 가게를 홍보해 주는 대신, 작은 할인 행사를 하거나, 영화제 굿즈를 증여 또는 판매합니다.

여럿이 마주 보고 앉아 있으니까, 파티 느낌이 들더라고요.
물론, 작년까지 전시장으로 활용했던 대화의장도 아주 훌륭한
문화 공간인데요, 다양한 장면을 만들 수 있는 곳이라서 멋진
전시 연출을 할 수 있는 곳이었어요. 장단점이 있는 거니까요.
올해 2022년 행사에는 전시 공간을 다섯 군데로 늘렸는데요,
김서희 디자이너님 아니었으면 힘든 일이었습니다.

서희     이런저런 이야기를 나누다가, 정재완 디자이너님이
기존 말고 새로운 공간에서 전시를 열면 어떨까 제안해
주셨어요. 오오극장의 위치와 젊은 사람이 많이 찾는 대구
중심가의 몇몇 카페들, 이동하는 동선 같은 요소를 먼저
고려했어요. 잘 어우러질 수 있는 곳이 어딜까 고민하던
차에, 이씨씨, 에버글로우, 이얼즈 카페가 떠올랐어요.
오오극장에서부터 카페로 이어지는 거리가 대구 중심가에서도
굉장히 활성화되어 있어서, 작게나마 대구 탐방을 할 수
있는 동선이 마음에 들었어요. 또 이전에 브랜딩 작업으로
함께했던 카페들이어서, 의견을 여쭀을 때 감사하게도 흔쾌히
수락해 주셨습니다. 공간 대여료도 지급해 드릴 수 없는
상황이고, 이런저런 불리한 여건이 많아서 이야기 꺼내기에 꽤
조심스러웠는데, 오히려 이런 행사는 돈을 주고라도 협업하고
싶다고, 서로 상생할 기회가 된 듯해 좋다고 말씀해 주셨어요.
어느날은 제가 쇼핑몰을 구경하다가 디프앤포스터의 작품들이
걸린 카페에서 촬영한 옷을 발견한 거예요. 디프앤포스터가
이렇게 또다른 문화로 다시 이어지는 장면이 은근히 반갑고
뿌듯함도 있었어요.

민호     이번에 전시 공간이 바뀌면서, 어떻게 하면 전시에

---

대화 넷.                          디프앤포스터앤

참여할 수 있느냐고, 개인적으로 물어보시는 분도 많아졌어요.

서희     이제 막 디자이너로서 출발을 준비하는, 그런 주니어 디자이너들에게 정말 참여하고 싶은 전시가 됐어요.

민호     그럼, 이제 섭외 이야기를 꺼내 볼까 하는데요. 제 입장에서는 디프앤포스터 행사를 준비하면서 아마 가장 설레고 또 그만큼 힘든 일이 섭외인 것 같습니다. 대구 지역을 기점으로 하되, 가능한 지역 간 참여 인원을 분배하도록 노력한다든지, 참여 디자이너의 성비를 고려한다든지, 참여 한도를 정해두고 새로운 디자이너의 유입률을 유지한다든지, 매해 전시를 거듭하면서 디자이너를 섭외하는 일이 기틀을 갖추고 있다고 생각하는데요, 여기에 대해서 정재완 디자이너님의 말씀을 좀 들어볼 수 있을까요?

재완     설명하신 것처럼, 저나 현준혁 디자이너, 구민호 디자이너는 내막을 공유하고 있어서, 참여 디자이너 섭외에 대한 저 나름의 생각만 좀 덧붙이겠습니다. 대구에서 전시를 하기 때문에, 이 지역 디자이너를 더 적극적으로 기용하느냐, 그건 잘 모르겠어요. 왜냐하면 포스터가 일단 좋았으면 하고요, 그렇다고 전시에 참여하는 디자이너 전체를 서울에서 활발하게 활동하는 디자이너로 채운다고 해서 포스터의 품질이 좋아지느냐, 또 그게 정답은 아닌 것 같아요. 한국의 디자인이 놓치고 있는 부분 중 하나는 지역에서 활동하는 디자이너들을 유심히 안 봐도 그만인 분위기가 형성되었다는 점이에요. 예를 들어, 한국 디자인의 흐름과 경향을 살필 때, 서울 밖까지 보지 않아도 다 설명이 된다고 생각하고, 누구도 거기에 토를 달지 않는 거예요. 언제부터인가 그게 불편하더라고요. 항상

그렇잖아요 '리스트'라고 하는 건, 국내 정상급 참여자와 신인
참여자가 같은 목록에 있으면, 저는 그들이 동급의 위계에서
자기 목소리를 낼 수 있다고 생각해요. 그게 기성 원로
디자이너들과 신인들이 함께 참여하는 프로그램의 매력인 것
같아요. 그렇게 생각하면, 디프앤포스터라고 하는 이 리스트는
의미가 큰 거예요. 현장에서 활발하게 활동하는 디자이너와
이제 막 뭔가를 시작하는 신진 디자이너들이 같은 선상에서,
동시에 자기 목소리를 낼 수 있는 자리잖아요. 서울을 벗어난
지역에서 활동하는 디자이너들에게도 그런 판이 좀 마련됐으면
좋겠다, 그리고 그게 그들에게 조금이라도 자극과 동기를
유발해 줄 수 있으면, 재미있는 행사가 될 수 있지 않을까,
그런 생각입니다. 또, 대구만으로는 목소리나 발언, 의견이
제한적이기 때문에, 대구와 다른 지역과 서울이 균형감을
갖추고 있는 목록이면 좋겠다, 그런 정도만 일단 거칠게 가지고
있고요, 세부적인 내용은 그때 상황마다 다른 듯합니다.
섭외가 잘 되는 경우가 있고, 어려운 경우도 있고, 그래서
융통성 있게 조율할 수밖에 없는 상황 같습니다.

민호      중요한 이야기를 해 주신 것 같습니다. 같은 선상에서
동시에 목소리를 내는 자리, 대구와 다른 지역과 서울이
균형감을 갖춘 목록이면 좋겠다고 말씀해 주셨습니다. 그런
의미에서 디프앤포스터가 하나의 중요한 기록이 될 수도 있을
것 같아요.

정원      작년인가요? 경북대학교 미술관에서 전시를 하고
싶다고 연락이 왔어요. 디프앤포스터만을 위한 전시는
아니었고, 디프앤포스터의 작업과 대구 독립 영화 신 전반을

다룬 전시였는데, 그걸 진행하면서 아쉬운 점이 많았어요. 중간에 디프앤포스터로 이름은 바뀌었지만, 시작한 것을 따지면 이 행사가 거의 십 년은 되어 가는데요, 그동안 무척 많은 포스터 작업이 쌓였잖아요, 이 방대한 자료를 다시 보여줄 방법이 없을까, 그런 고민이 있어요.

민호　　　현준혁 디자이너님은 오오극장과 오랫동안 좋은 관계를 유지하고 있잖아요, 매번 재미있는 작업을 자주 보여주시는데, 서로의 합이 굉장히 좋다고, 늘 생각합니다.

준혁　　　오오극장과 계속해서 작업할 수 있는 이유는, 서로의 이해가 잘 맞아떨어지기 때문인 것 같아요. 일단, 항상 믿고 맡겨주셔서 디자인 수정 요구가 많지 않아요. 오오극장도 예산이 충분치 않은 곳이잖아요. 그래서 서로 협의가 되는 셈이죠. 비용이 적은 대신 디자인 자유도를 높여 작업자의 편의를 봐주시는, 그렇게 협업하다가 지금까지 관계가 이어지고 있어요. 또 오오극장이 디자인의 가치를 높게 평가해 주시는 것 같아요. 예산부터 디자이너의 작업 환경을 개선하기 위해서 상당한 애를 써주신다는 게 디자이너에게도 느껴질 정도니까요. 저는 오히려 도움을 받았다고 생각하는 쪽이거든요. 그래서 내년에는 저희 스튜디오에서 오오극장에 은혜 갚는다는 생각으로 재미있는 프로젝트를 해 볼까, 이런 얘기를 하는 중이에요. 지역에서 드물게 잘 운영되고 있는 독립영화관이기 때문에, 오오극장을 극장으로 다시 조명해 볼 수 있는, 스튜디오의 자체 프로젝트를 얘기하고 있어요.

민호　　　그러고 보니 영남대학교에서 오오극장과 수업을 연계하고 있지 않나요?

재완    아, 네. 오오극장하고의 연계라기보다는 대구에서
활동하는 영화감독님들의 영화로 책을 만들어 보는, 그런
수업을 하는데요. 오오극장이 협조해 주고 계시죠. 종일
무료로 영화관을 대관해 주셨어요. 학생들과 영화도 감상하고,
감독님들과 G.V.도 진행했어요. 지금 학생들은 한창 작업하고
있을 텐데, 걱정이네요, 책이 잘 만들어질지. 연말에 결과물이
나오면 만들어지면 그걸 가지고 감독님들을 만나는 자리를
다시 만들어 봐야죠.

민호    더커먼에서는 매달 푸르르르른[29]이라는 행사를
준비하는데, 11월 행사에 디프앤포스터의 밤에서 봤던 영화를
상영하는 시간을 가졌어요. 그날 그 영화가 인상 깊었나 봐요.
괜히 기분이 좋았습니다. 이제 대화를 마무리할까 싶은데요,
상투적일지 모르겠습니다만, 디프앤포스터를 바라보는 각자의
시각을 공유해 주셨으면 합니다. 먼저, 그래픽 디자이너인
제 입장에서는 이렇게 종이 포스터를 모아서 전시하는 일이
반갑기도 하고, 조금은 그리운 감정이 들기도 해요. 또
디프앤포스터의 밤 행사에서 많은 디자이너를 만났잖아요,
화면으로 보고, 이메일로 얘기는 것과는 달랐던 듯해요. 꼭
디프앤포스터가 아니라도 이렇게 그래픽 디자이너끼리 모여서
조금 다른 일을 만들어 보면 어떨까, 디프앤포스터가 계기가 될
수 있지 않을까, 그런 생각과 기대를 해요.

---

29    푸르르르른(purrrrrrrrrrrrrrrn)은 제로웨이스트샵
더커먼에서 매달 여는 문화 행사로, 환경 관련 이슈를 주제 삼고,
마켓과 음악 공연, 영화 상영, 토크 등을 진행합니다.

---

서희  우선 디자인 일을 시작한 지 얼마 되지 않은
저로서는 디프앤포스터가 디자이너로서 무대에 설 수 있는,
개인적으로는 의미가 남다른 자리였고, 영화를 매개로
포스터 작업을 할 수 있는 좋은 기회였습니다. 또, 포스터를
전시하면서 동료들이 작업한 포스터와 제 작업을 한자리에
걸 수 있는 뜻깊은 경험이었어요. 앞으로 대구단편영화제와
디프앤포스터가 계속 확장되고, 더 다양한 디자이너와
포스터들을 만나는 계기가 되면 좋겠습니다. 그리고 이전에
있던 포스터들을 한곳에 모아서 책을 만들어 보면 어떨까,
더폴락[30]이나 고스트북스[31] 같은 대구의 독립서점에서 만나면
반갑겠다는 생각이 들었습니다.

준혁  대구 라운드 테이블에서 그런 질문이 나왔잖아요.
지역 그래픽 디자인 신, 그러니까 대구 디자인 신에서 그래픽
디자이너들이 더 늘어나는 게 좋으냐, 이런 질문이 있었는데,
그때도 비슷한 얘기를 했던 것 같아요. 환경이 중요하다,
디자이너들만 많아진다고 좋은 게 아니다. 환경이 따라가지
못하는데 숫자만 많아지면, 결국 디자이너들끼리 불필요하게
경쟁하게 되고, 이미 스튜디오 운영 초반에 그런 경험을 한 적도
있어서 약간 회의적인 면이 있긴 해요. 해결책, 좋은 환경을

---

30      더폴락(The Pollack)은 인디 문화를 사랑하는 대구
사람들의 아지트로 자리잡은 독립출판물 전문 서점입니다.

31      고스트북스(Ghostbooks)는 국내외 미술, 디자인
등의 예술 분야와 우주과학 분야의 책을 주로 소개하는
독립서점입니다. 동명의 출판사를 겸합니다.

---

만들기 위한 방편으로 디프앤포스터 같은 프로젝트가 굉장히
좋은 역할을 할 수 있거든요. 디자이너들끼리 경쟁 없이 그들의
작업을 계속 내보일 수 있는 계기를 계속 공급해 주는 것 자체가
굉장히 긍정적인 효과를 끌어낸다고 보고요. 디자이너끼리
모여서 뭔가를 한다든가, 서로에게 작업을 의뢰한다든가, 이런
식의 프로젝트가 단순히 디자이너의 사기를 고취하는 것뿐
아니라, 대구 그래픽 디자인 신의 환경을 더욱 건강하게 만드는
데에 기여하지 않을까 하는 생각합니다. 그래서 어떤 어려움이
있더라도, 디프앤포스터 같은 프로젝트는 지속되어야 할 것
같아요. 항상 기대도 많이 하고요.

정원      영화제의 역할이 사실 영화가 극장에서 상영되는
것뿐만이 아니거든요. 영화제를 통해서 상금이 지급되면
창작자들에게는 다음 작업의 시드머니가 되기도 하고, 또 동네
가게 스폰서처럼 서로 서로에게 홍보와 만남의 장이 되기도
하고, 또 누군가에게는 다양한 작품을 만나고 이를 계기로
새로운 작업을 시작하는 기회가 되기도 하고. 디프앤포스터는
대구단편영화제의 가장 큰 부대 행사예요. 가장 많은 분들이
참여하고, 또 여러 창작자들이 가장 기대하는 행사이기도
해서, 본인 영화는 바빠서 못 보고 디프앤포스터만 보고
가는 경우도 상당히 많아요. 올해는 김서희 작가님도 그렇고,
너무 많이 도와주셔서. 특히 카페 사장님들이 공간을
무료로 내어주셨잖아요. 그렇게 멋진 공간에서 정말 많은
분이 포스터를 보는 모습이 저는 뭉클하기도 하고, 동시에
저희 사무국 상황이 녹록지 않으니 참여하는 작가님들께
죄송한 마음도 들고 그래요. 아쉬움은 계속 남는데, 역시

또 이 시기에는 정산하고 있고, 또 촬영도 나가야 하고, 이러면 내년도 사업을 또 급하게 준비하게 되고. 그래도 디프앤포스터가 계속 확장되는 것 같아서, 더 낫게 만들고 싶어요. 지키고 싶은 프로젝트예요.

재완 대구 인구가 230만 명 정도라고 하고요. 경산이나 구미라든지, 이런 대구 인근 도시들까지 묶으면 한 300만 명이 넘는 것 같아요. 요새 종종 인구 검색을 좀 해봐요. 베를린이 360만 명쯤 된다고 하고요, 그다음에 오사카가 270만 명으로 대구와 큰 차이는 없어요. 취리히는 40만 명도 안 돼요. 물론 이렇게 인구만으로 단순히 비교할 수는 없지만, 대구는 정말 대도시라는 생각을 하게 되더라고요. 그러니까 최근에 어떤 생각을 많이 하냐면, 대구 정도의 인구라면 사실은 대한민국 어디 이름 없는 조그마한 지역 도시가 아니라, 일단 인구 수만 놓고 봐도 규모가 있고, 또 문화예술을 포함해서 대구가 가진 기반이 나쁘지 않다고 생각해요. 대구에 있어 보니까 그런 게 좀 느껴져요. 여기에 어떤 의미 있는 작업이나 문화나 분위기나 흐름이 없는 게 아니라 다만 별로 살펴보려고 하지 않는 게, 유심히 관찰하지 않는 게 좀 안타깝다는 생각이 들어요. 그래서 대구뿐 아니라 다양한 도시에서 나름대로 관점을 가지고 무언가를 기록하고, 자꾸 목소리를 내는 일들이 더 많았으면 좋겠다고 생각하는 거죠. 조금 전에 현준혁 디자이너께서 얘기해 주신 내용도 다 그런 맥락에서 디프앤포스터를 봐주신 것 같고, 그래서 저 개인적으로는 그냥 여기에서 활동하는 디자이너들이 재미있었으면 좋겠어요. 또 하나는, 지리적으로 대구에 갇혀 있는 것도 안 좋은 상황

같아요. 대구라고 하는 곳을 어느 지역에 있는 누군가가 그냥 들락날락하는 유동적인 공간이 됐으면 좋겠어요. 들락날락하는 사람도 많고, 여기에 있는 사람도 어딘가로 들락날락하고, 유연하고, 그렇게 흐르는 공간이었으면 좋겠어요. 이곳에서 더 재미있는 일들이 많이 일어났으면 좋겠다, 디프앤포스터가 그런 역할을 했으면 좋겠다는 생각과 더불어서 서희 디자이너님이나 민호 디자이너님도, 그리고 지금은 서울에 계시지만 준혁 디자이너님도, 재미난 일이 있으면 얼마든지 마음껏 해 볼 수 있는 판이 만들어지기를 바라고, 아마 저의 역할은 그런 판이 만들어지도록 분위기를 조성하고 열심히 뒷받침하는 거겠죠. 그리고 중요한 건 역시 대학 교육인 것 같다는 생각이 들어서 어깨가 점점 무거워져요. 젊은 사람들이 첫 번째로 만나고 성장하는 곳이 대학이잖아요. 그런데 그 대학의 동력이 위축되거나, 더는 움직이지 않으면, 교육이 멈추면, 그다음이 없는 것 같아서 긴장하고 있습니다.

민호　이제 토크를 마무리해야 할 것 같아요. 오늘 진행이 정신없기도 했고, 시간이 제한되어 있어서, 더 많은 이야기가 나올 수 있을 것 같은데, 아쉬운 마음도 듭니다. 나중에 또 이야기를 확장해도 될 것 같습니다. 오늘 참석해 주셔서 정말 감사합니다. 🍀

기고.

그래픽 디자인의 서울 중심주의, 그 너머로.
초지역 디자인을 향한
네 가지 제언

전가경　사월의눈

1     365일, 서울의 날

《대구에 가거든 절대 서울과의 연을 끊지 말아라.》

구 년 전, 대한민국이라는 국가에서 처음으로
서울 외곽 지역으로 이주하는 나를 두고서 은사님이 건네신
충고였다. 전혀 예상하지 못한 조언이었던 만큼 뇌리에
또렷하고도 깊게 박혔다. 유년 시절 아버지의 직장 때문에
유럽에서 평균 이 년꼴로 한 도시에서 다른 도시로 이주하는
삶을 살아야 했던 나는 때가 되면 당연히 서울을 떠나 국내의
다른 도시로 이사할 수 있다고 생각했다. 이주는 내 삶에 붙은
자연스러운 단어였으며, 하물며 한국에서 독일로, 독일에서
한국으로, 한국에서 오스트리아로, 오스트리아에서 독일로,
독일에서 한국으로, 한국에서 다시 스위스로 이사했으니 한
나라 안에서의 이동쯤은 국가 간 이동에 비하면 들이밀게 못
됐다.

당시 나의 대구행은 백지와 다름없었다. 풀이하자면,
나는 이 도시에 대해 아는 바가 하나도 없었다. 2000년대
초반, 지인의 결혼식에 참석하기 위해 당일치기로 다녀온
적이 전부였다. 그 당시 스치듯 본 대구의 이미지는 십오 층
높이의 콘크리트 아파트 단지가 주는 삭막함이었다. 무색무취,
그렇다고 해서 이 도시에 특별한 편견이 생겼던 것도 아니다.
그저 지역의 도시 중 하나로, 특별히 더 알 필요까지 없는
도시에 불과했다. 부산이나 제주도처럼 여행지로 선택할
도시는 더욱 아니었기에 대구에 관한 나의 앎은 얄팍한
수준이었다. 무엇보다 서울에서의 삶은 대한민국에서
〈디폴트〉였기 때문에 이 도시를 더 알아야 하는 이유도 없었다.

---

기고.

서울만 알아도 대한민국은 굴러가기 때문이다. 나는 서울
바깥의 삶을 한 번도 상상해 본 적도 없거니와 필요성조차도
느껴본 적 없던, 전형적인 서울라이트(Seoulite)였다. 그런
나에게 하나의 전환점이 찾아왔다. 배우자의 이직이었다.

　　　2009년 중반, 육 개월 된 아기를 데리고 서울역발
KTX를 타고 내려간 대구. 그때부터 나와 대구의 인연은
시작되었다. 연고라고는 없는 인구 약 250만 명의 도시에서
성인으로의 두 번째 챕터가 시작되었다. 대구의 '신도시'라고
부를 만한 곳인 시지지구에 자리 잡아 갓난아기를 키웠고, 첫
책을 썼고, 첫 대학 강의를 나가기 시작했다. 사교를 즐기지는
않은 탓에 친구나 지인이 전혀 없는 대구에서의 삶은 서울만큼
성가시지 않아서 가뿐하고 여유로웠다. 입맛에 맞는 식당
찾기가 어려웠고, 볼 만한 전시가 없었다는 현실을 제외하면
꽤 괜찮은 비서울 삶이었다. 그러나 이곳은 대한민국이면서도
전혀 다른 대한민국임을, 심지어 유년 시절을 보냈던 유럽의
몇몇 도시보다도 낯설고 이질적인 곳임을 깨닫기까지는 그리
오랜 시간이 걸리지 않았다. 정착한 지 한 해가 지났을 무렵,
《월간 디자인》에 한 편의 에세이를 기고할 기회가 생겼고,
대구에서의 낯선 경험담을 거칠게 담아냈다. 소환하기에는
낯부끄러운 글이지만, 당시 나와 배우자와 이곳에서 시간의
한 축이 뒤집히는 것을 체감하면서 '365일 서울의 날'이라는
제목의 글을 기고했다.

　　　《부모님을 뵈러 전주에 갈 때마다 고민한다.
88고속도로를 탈지 경부고속도로를 탈지. 88고속도로는
거리는 짧은데 죽음의 도로라고 불린다. 중앙분리대 없는

왕복 이 차선 고속도로는 좀 심하다. 반면에 경부고속도로는
다 좋은데 한참을 돌아간다. 서울에서 지방을 갈 때는 불편한
줄 몰랐는데 대구에서 전주까지 가는 길은 쉽지가 않다. 모든
길은 서울로만 통한다. 《우리나라 대학은 둘로 나뉘죠. 서울에
있는 대학과 지방에 있는 대학. 》이전에는 가벼운 농담으로
흘려들었지만, 시간이 갈수록 그 말의 의미가 무거워진다. 서울
아니면 지방이라는 구분이 이상하기만 하다. 지역의 역사와
문화, 기후, 풍토, 그곳에서 우러나온 〈삶을 통해 이루어진
디자인〉도 있을 텐데, 모든 것을 단순히 〈지방〉으로 합쳐버리는
건 어딘가 잘못된 듯하다. 하기야 온 지방을 다 합친들 서울이
꿈쩍이라도 할까. 〈애들한테 좋은 전시를 보여주고 싶지만 그런
건 다 서울에만 있어요. 〉십육 개월 된 우리 딸 수인이를 보고
있으니 답답해하던 한 엄마의 이야기가 떠오른다. KTX로 한
시간 사십오 분밖에 걸리지 않는데도 〈문화〉는 승차할 수 없나
보다. 오월은 푸르구나, 우리들 세상. 오늘은 서울의 날, 우리들
세상. 》32

　　　　서울에서는 당연한 것들이 이곳에서는 당연하지
않았다. 교통이 불편할 수 있음을 처음 깨달았고, 그 때문에
즐거웠던 천안 부근 어느 한 대학 출강을 한 학기 만에 그만둬야
했다. 서울에서는 쉽게 다다를 수 있는 곳이 대구에서는
반나절을 우회하며 가야 하다 보니 길 위에 나의 하루치
강사비를 날려야 했다. 가구 배송 시 특정 지역으로의 배송과

32　　　　전가경, 정재완, 〈365일, 서울의 날〉, 《월간 디자인》,
2010년 6월호.

기고.

설치를 할 수 없음을 깨달았다, 원하는 가구 구매를 포기해야
했다, 아이에게 양질의 교육 프로그램 경험을 제공하고
싶어도, 그 프로그램은 모두 — 과장하지 않고 — 서울에
있었다, 인구수가 이곳보다 네 배나 많은 곳이니 당연히
그럴 수도 있다고 치자, 그러나 적은 인구수가 문화 혜택의
불모지여야 하는 법은 세계 어디에도 없다, 모든 것이 서울을
기준으로 하는 만큼, 서울과 멀어질수록 그 부담과 짐은
지역민들에게 돌아왔다, 심지어 이곳에서는 서울에서 오는
분들을 ʻ모시는데ʼ 서울에서는 당연히 지역민이 ʻ올라와야ʼ
한다고 생각한다, 행사차 서울에 가면 ʻ교통비ʼ라는 항목은
서울 사람의 사고 구조에 부재한다, 다수가 서울에 몰려
있으니 비서울에 대한 자각과 인식이 없는 셈이다, 나는 이런
현상을 두고서 언제부터인가 ʻ서울 헛똑똑이ʼ로 부른다,
누군가 〝그곳에서 어떻게 살아요?〞 물을 때는, 속으로 ʻ당신
참 바보군요, ʼ이렇게 소극적으로 받아칠 뿐이다, 이렇듯
여러모로 부당한 처우가 많은 ʻ대구광역시ʼ인데, 대구 관련
기사엔 ʻ고담 대구ʼ라든지, ʻ섬으로 독립하라ʼ라는 식의 지역
혐오 댓글이 유난히 많다, 하지만 서울 관련 기사에는 서울이
대한민국의 보편성을 대변한다는 통념 때문인지 혐오 댓글을
찾아보기는 힘들다, 정착 초기에 경험한 일련의 지역 기반
불평등과 혐오는 곧 이 나라의 유전과도 같은 중앙집권식
제도와 인식이 낳은 부당한 결과였다,

　　　　　디자인과 지역의 문제에서 다소 긴 호흡의 서두를
꺼내는 이유는, 글에 나타나는 나의 관점을 선명하게
드러내기 위함이다, 나는 서울 성북구에서 태어났고, 유년

시절의 십여 년을 유럽 몇몇 도시에서 보냈으며, 그 과정에서 이삼 년을 주기로 유럽과 서울에 오갔고, 1993년 귀국해 대구에 정착하기까지 줄곧 서울에서만 살았던 사람이다. 다닌 대학도 모두 서울권이며, 산 지역은 강동구, 마포구 그리고 중랑구였다. 중산층 이상 가정에서 태어나 자라면서 유럽에서의 소외감과 인종차별을 제외하고는 별다른 어두운 구석 없이 자랐다. 이성애자 여성으로서 현재 배우자 사이에 중2 딸을 두었다. 박사학위까지 가졌으니 한국에서 나름대로 고학력자로 분류되나, 학력 인플레이션과 몇몇 대학의 수상한 학위 과정 때문에 학위에 대해서는 떨떠름하다.

열거한 배경과 누적된 경험이 이 글의 밑바탕에 깔려 있음을 전제하려고 한다. 하나 더 덧붙이자면, 이 글의 많은 부분은 대구에서의 경험에 기초한다. 나는 지역에서의 경험을 일반화할 수 없다고 주장한다. 서울의 모든 구역이 다 같은 서울이 아니듯이, 지역 또한 다 같은 지역이 아니다. 〈부산〉이라는 행정 구역상의 명칭은 있어도 어느 누가 부산의 해운대와 영도가 똑같다고 하겠는가. 그래서 이 또한 지역에 대한 어떤 편견을 조장하는 데에 이바지할 수 있음을 안다. 동시에 편협할 수 있다는 점 또한 모르는바 아니다. 그런데도 이 글이 서울 외곽에서 바라보는 〈비서울권〉 디자인 이야기에 작게나마 한몫하고, 그럼으로써 지나치게 서울로 기울어진 국내 디자인 운동장의 균형추를 잡아나가는 출발선에 흐린 몸짓이라도 되기를 소망하는바, 〈지역과 디자인〉이라는 주제로 — 결코 쉽지 않은 — 글쓰기를 감히 시도한다.

---

기고.

2       지역과 디자인의 어색한 동거

      대구 모 대학 시각디자인학과에서 첫 강사직을
맡아 수업을 진행할 때였다. 디자인 잡지 한 종을 언급했는데,
학생들이 고요했다. 강사직을 경험해 본 자라면 알겠지만,
그들의 표정에서 발화 없는 메시지를 읽어내고는 한다.
나는 다시금 조심스럽게 확인했다. 〝○○○ 잡지 혹시
모르나요?〞 기억이 흐릿하지만, 제대로 안다고 대답한
학생은 없었다. 그것은 다소 놀라운 경험이었는데, 해당
매체는 수년간 서울에서 꽤 많은 학생에게 〈양식적〉 측면에서
적지 않은 영향을 주었기 때문이다. 해당 잡지를 지지하든,
하지 않든 간에 잡지의 파급력은 꽤 선명하고 구체적으로
경험되고는 했다. 가령, 서울의 모 대학에서 시간강사로 있을
때, 한 학생은 해당 매체의 영향력을 언급하면서 그런 잡지에
등장하는 그래픽 디자인 양식을 따라 했다고 솔직히 말하기도
했다. 그러니까 대한민국에서 삶의 조건으로서의 서울이
디폴트이듯이, 당시 2000년대 후반 서울의 그래픽 디자인
신에서 해당 매체는 또 다른 디폴트였다. 그런데 고속 열차로
대략 두어 시간이면 다다르는 대학의 한 시각디자인학과
재학생들은 해당 잡지의 존재 자체를 몰랐다.

      누군가는 그 잡지를 꼭 알아야만 하는가, 반문할 수
있다. 혹은 나야말로 서울이라는 고립된 섬에 살고 있었는지도
모른다. 내가 모르는 것을 그들은 알고, 그들이 모르는 것을
내가 알 수 있으니 말이다. 그러니까 그것은 서울 그래픽 디자인
신에나 국한된 또 하나의 지역 담론에 불과할 수 있다. 무엇보다
그 잡지 하나 모른다고 해서 디자이너로 사는 삶이 위태로운

것도 아니며, 하물며 잡지가 디자이너로서의 자격증도 아니다. 그러나 배움에는 경계가 없어야 한다. 그것이 서울이냐, 지역이냐를 떠나서 동시대적 실천과 흐름에 대해 예민함은 대학의 자격 조건이다. 배움의 자세는 최대한 열려 있되, 해석과 관점은 독자적이어야 한다. 그리고 훗날 이어질 독자적 실천은 다양하고 풍부한 경험에서 우러나온다. 좋은 글과 좋은 글쓰기의 관건 중 하나는 해당 행위의 반복적 수행에 있다는 사실은 불문율이다. 이 말은 좋은 디자인 또한 (되도록 좋은) 디자인을 많이 보고, 경우에 따라서는 (학창 시절에) 따라 하기도 하는 과정에서 가능하다는 의미다. 해당 에피소드는 나에게 서울과 지역 간의 정보 격차뿐만 아니라 교육 기관의 폐쇄성을 일면 알려준 작은 사건이었다. 교과서를 통해 전 국토는 이제 일일생활권이라는 〈구호〉에 가까운 유토피아적 세계관을 80년대부터 학습하면서 성장했지만, 이 또한 서울 중심적 사고에 불과했다. 현실은 21세기에 진입했음에도 정보는 일일생활권이 아니었고, 지역은 서울을 의식하거나 흠모하면서도 서울과 경쟁하거나 경우에 따라선 서울을 차단해 버렸다.[33]

---

33    지역 행사들은 종종 지역주의라는 늪에 빠지며 '지역 카르텔'을 형성하곤 한다. 이와 같은 현상엔 지역 기반 행정가들을 우선시하는 지역우선주의가 지역 발전에 이바지할 것이라는 그릇된 믿음이 자리해 있다. 그러나 행사에 있어 중요한 것은 전문성과 질(quality)이다. 특히, 예술행정에 있어서 이 자질은 절대적이다. 그럼에도 어설프고 근시안적 지역주의가

---

기고,

대구 정착 초기에 대구의 인구수는 250만 명이라고 들었다. 그러나 최근에 이마저도 줄어서 236만 명 정도로 헤아린다. 인구수 1,000만에 육박하는 서울에 비견하면, 대구는 그 사분의 일에 불과하니 작은 도시라고 말할 수 있겠지만, 유럽의 익숙한 도시들과 비교할 때 대구의 도시 규모 자체는 결코 작은 편이 아니다. 유럽의 대표 도시로 거론되는 런던과 파리 그리고 베를린을 보자. 런던은 약 898만, 파리는 약 224만, 베를린은 약 376만 명이다. 런던을 제외하고 베를린은 대구보다 백만 명쯤 많은 수준이며, 심지어 파리는 대구보다 더 적다. 그래픽 디자인 분야에서 명성을 단단히 누리는 다른 곳들의 인구수를 보자. 암스테르담은 약 136만 명, 취리히는 약 42만 명(인근 교외를 포함하면 약 117만 명), 얀 치홀트의 유산이 남아 있는 라이프치히는 약 50만 명, 제삼의 스위스 타이포그래피를 실천한 요스트 호훌리 선생이 있는 장크트갈렌은 인구수가 약 16만 명에 불과하다. 이웃 일본에서 도쿄는 약 1,300만 명, 그래픽 디자인 역사에서 도쿄와 경쟁 관계를 유지한다는 오사카는 이보다 훨씬 적은 약 269만 명이다.

그렇다면 여기에서 다소 일차원적인 질문을

---

팽배한 탓에 지역에서 일어나는 많은 행사들은 비전문적이고 폐쇄적으로 운영된다. 지역 기반 행사에서 중요한 것은 양질의 콘텐츠를 통해 지역민들 뿐만 아니라 타지역 방문객들을 끌어들이는 것이다. 콘텐츠가 보장되지 않으면 결국 해당 행사는 장기적으로 볼 때 '소멸'될 수밖에 없다.

던져볼 수 있다. 인구 236만 명의 대구는 그래픽 디자인으로
호출되는 여타 저명 도시와 견주어서 인구수나 규모 면에서
절대 열세가 아니다. 오히려 유럽 도시와 나란히 두면 훨씬
큰 규모를 자랑하는 '대도시'다. 더군다나 디자인 전공
학생을 배출하는 학교도 적지 않다. 경북대학교, 계명대학교,
영남대학교, 대구대학교에 이르기까지 내가 아는 몇몇
대학에는 모두 디자인학과 전공이 있다. 그런데도 대구 기반
그래픽 디자이너는 쉽게 보이지 않는다. 과거 경공업 산업
중심지로서의 단단한 입지와 배출되는 디자인 전공생 수 및
소비 도시로서의 면면을 고려할 때, 이 현상은 납득하기 쉽지
않다. 무엇보다 대구보다 적은 인구가 포진한 유럽의 몇몇
도시를 그래픽 디자인 중심지로 여기는 분위기를 보면 대구는
— 정량적 측면에서 — 디자인 생태계를 조성할 꽤 좋은
여건을 갖춘 셈이다.

        도시 인구와 디자인 생태계를 직결하는 것은 지나친
비약일 수도 있다. 그러나 그래픽 디자인의 작동방식을 점검해
보면, 그래픽 디자인은 언제나 자본이 존재하는 곳에 기생해
왔다. 그리고 자본은 대도시에 집중된다. 현대백화점이 새롭게
시작하는 '더현대'가 서울 여의도에 자리할 즈음이었다.
당시 오픈과 함께 나의 인스타그램 피드는 여러 디자이너
지인의 '더현대 포트폴리오'로 뒤덮였다. 디자이너 한 명 한
명은 응원하는 마음이면서도 더현대의 자본주의적 수혜를
입어 근사한 포트폴리오를 자랑하는 디자이너의 모습은
다소 생경했다. 그 이유는 내가 대구에 있었고, 그들은 모두
서울에 있었기 때문이다. 인스타그램 피드는 실시간으로

기고.

업데이트되며 어떤 공시성을 끊임없이 상기하게 만들었지만,
동시에 그 공시성은 허구라는 사실 또한 함께 환기했다.
때에 따라 그것은 박탈감이다. 전례 없는 대규모 디자인
프로젝트에 왜 서울 외곽의 디자이너는 존재하지 않았던가.
일면 새로운 유형의 백화점이 탄생하는 과정에 지역 기반
디자이너는 '자본의 혜택'을 입어 근사한(?) 포트폴리오
하나 생성할 수는 없었던가. 서울의 디자이너가 지역 미술관
관련 그래픽 디자인을 수행할 때, 역으로 비서울 디자이너는
서울 기반 디자인 작업을 수행할 기회는 없는 것인가. 가령,
2017년 동대구역 부근에 '아시아 최대 규모'라는 수식과
함께 신세계백화점을 건립할 때 대구와 경북 기반 그래픽
디자이너들에게 디자인 수혜가 돌아갔는가. 이를 통해 자신의
디자인 자산을 쌓을 기회가 있었을까. 복잡한 생각들이 머리를
헤집는다. 자본이 있어도 그 혜택은 이곳 지역으로 돌아오지
않는다. 여기에서도 다시 지역과 디자인은 어색하게 동거한다.

　　　　그렇다면 대기업이 없는 몇몇 작은 도시에서도 그래픽
디자인이 자생할 수 있는 이유는 무엇일까. 문화예술 활동이다.
그리고 이 활동을 지원하는 공공기관과 공공기금이다. 그러나
대구에서는 이러한 제도조차 제대로 정비되어 있지 않다.
제도가 문화예술을 지나치게 제한적으로만 바라보며, 그래서
참신한 문화예술은 장려되기 쉽지 않고, 이 과정에서 진취적인
그래픽 언어도 시도되기 어려운 여건이다. 그래픽 디자인
행위가 협업의 산물임을 볼 때, 클라이언트의 유형과 성격은
절대적이다. 다채로운 실험적 그래픽 디자인 실천을 수행하는
풍경은 그저 서울에 국한되어 있을 뿐이다.

여기에 지역 기반 교육의 보수성과 폐쇄성이
한몫한다. 교육은 두 가지로 방향으로 고려할 수 있는데,
하나는 대학 기반 전공 교육이며, 다른 하나는 디자인 에이전시
등을 통한 실무 교육이다. 전자의 경우, 좋은 교수진이나
강사진 등이 절대적이다. 그러나 좋은 인력을 유치하기에는
서울 선호도가 너무나 높다. 지역에 출강하는 이들도 서울에
강사직 기회가 생기면 서울로 이동한다. 대구와 같은 지역은
서울에 진출하기 위한 '임시 거처'일 뿐이다. 좋은 강사나
교수의 유치에서 오는 한계는 고스란히 학생들에게 전가된다.
교육기관이야말로 지역 사회에서 가장 진보적이어야 하지만,
신자유주의 시대 대학은 기업을 닮아가는 과정에서 혁신적인
교육 커리큘럼과 좋은 교수진 투자에 인색하다. 후자의
경우, 지역 에이전시가 졸업 이후의 실무 교육을 담당해야
하는데 현실은 그렇지 못하다. 졸업 후 학생들이 취직할 수
있는 양질의 좋은 디자인 회사가 부재한다. 때에 따라서는
지나치게 소규모다. 내가 만난 몇몇 디자이너는 '위에 사수가
없다. 그래서 뭔가 더 배우고 싶어도 배울 기회가 적다.'라고
하소연했다. 대학 교육이 전공의 기본기를 마련해 주는
곳이라면, 현장은 이 기본기를 연마해야 하는 곳이다. 그러나
이 기회가 부족하다. 그러니 지역의 디자이너들은 홀로 혹은
독립해서 활동하는데, 주위의 피드백을 들을 기회가 적다.
배움에는 끝이 없는데, 자신의 디자인 작업을 향한 냉정한
리뷰나 피드백을 수렴할 곳이 없다. 정체될 수밖에 없는 이유다.
　　　지역과 디자인의 관계가 지속해서 어긋난다면,
그것은 자본과 교육 및 지역 커뮤니티 특유의 보수성과 지역성

---

기고.

등이 복합적으로 뒤엉킨 탓이다. 이것은 하나의 굴레가
되어가고 있고, 이 굴레 속에서 지역 디자이너들의 패배감
혹은 적당주의가 하나의 정서로 자리 잡으며, 디자인 언어도
함께 후퇴한다. 사람이 사는 곳이니만큼 이곳에도 디자인이
당연히 존재한다. 그러나 가시권에 들어서지 못한다. 제도권의
시야도 문제지만, 지역 사회 스스로 타계하지 않으면 해결되지
않는 문제이기도 하다. 그렇다면 이곳엔 미래가 없다는 말뿐이
안 될까. 수도권에 대한 하나의 거대한 대비로서 지역은
〈지역 소멸〉같은 두려운 용어로 소비되어야만 하는 것일까.
아니, 이 질문 자체가 지역을 지나치게 고립화하는 또 하나의
고정관념은 아닌가.

3        초지역 디자인을 향한 제언 네 가지
        여기 네 가지 제언이 있다. 이 제언은 유연한
지역주의를 전제로 함과 동시에 지향한다. 대구가 하나의
지역이듯이, 서울 또한 지역이다. 서울을 포함한 수도권 대
지역이라는 이분법은 지역에도, 서울에도 득이 될게 하나도
없다. 각 지역을 고립하고 보수화할 뿐 아니라, 그곳의 이미지를
고정할 뿐이다. 우리는 이 구도에서 벗어나야 한다. 지역은
고정되어 있지 않다. 앙리 르페르가 《리듬 분석》에서
기술한 바, 각 지역에는 그만의 고유 리듬이 있다. 심지어
그 리듬조차 시대에 따라 변할 수 있다. 사람이 사는 곳인
만큼 지역은 언제나 생성 중이다. 그런데도 우리는 지역을
〈고정〉하려는 우를 범한다. 지역을 고정하는 순간, 지역에
투사되는 관념도 고착화하고 만다. 푸코의 연인 다니엘

드페르가 《헤테로토피아》 해제에도 썼듯이 공간 규범에
대한 새로운 질서화를 시도해야 한다. 지역 대 서울이라는
이분법은 쓸모없는 강력한 유산이다. 이어지는 말들은 십
년 뒤를 바라보는 제언이다. 변화는 한 번에 오지 않는다.
해결할 문제가 있다면 혼자보다 함께해야 한다. 역사적으로
약자이자 소수자는 함께해야만 발화할 수 있었다. 이 과정에서
지역 대 수도권의 이분법은 얼마간 인정해야 한다. 이 구도가
해체되기 전까지는 함께 목소리를 내야 한다. 그러면 견고한
이분법이라는 벽도 조금씩 허물어질 것이다. 이는 작은
의미의 운동이기도 하다. 한국이라는 나라에서 지역의
문제는 페미니즘만큼이나 기존 사고 구조와 체제를 반문하고
전복해야만 해결할 수 있다. 다음 네 가지 제언은 곧 순차적
단계로서 이해해도 좋다.

제언 하나. *"섬 같아요"* 그렇다면 교류하기.

지역에서 디자이너로 일하는 것은 섬에서의 고립된
삶과도 닮았다. 공감대가 적고, 교류할 이들이 적다. 해결
방법은 문제의식을 공유하는 친구를 찾고 모으는 것이다. 꼭
지역 기반일 필요는 없다. 코로나 시대, 줌(Zoom)이라는
매체는 온라인에서의 소통도 훌륭한 대안이 될 수 있음을
우리에게 가르쳐 주었다. 같은 관심사를 가진 이들과 스터디
그룹을 꾸리거나, 분기마다 친목 모임을 열어서 서로 일하는
스튜디오를 방문할 수도 있다. 거대 수도권 디자인 서사에
대항하기 위해서는 지역 간의 일사불란한 교류가 필요하다.
중요한 건 초지역성이다. 지역을 넘어 공감대를 꾸린다.

제언 둘. *"사수가 없어요"* 그렇다면 배우고 발굴하기.

배움은 평생 진행되는 과정이다. 위에 사수가 없거나,
홀로 작업하다가 막다른 골목에 들어선 기분이라면 동료들과
리뷰 시스템을 만든다. 정기적으로 서로의 작업을 소개하며
어려움을 나누고, 품평한다. 조심스럽고 어색하겠으나,
인내심을 가지고 각자에게 익숙해지기 위한 시간을 허락하면
된다. 디자인 동네는 아이러니하다. 그토록 자신 작업을
향한 리뷰와 피드백을 갈구하면서도 타인 작업에는 침묵하는
경우가 다수다. 디자인에서 양식은 있어도 〈언어〉가 형성되지
않는 이유다. 말하는 용기를 내자. 아니, 말을 건네는 방식을
배우자. 동시에 평소 눈여겨보던 디자이너나 인접 분야
전문가를 초대한다. 배움은 누가 떠먹여 주지 않는다. 당분간
초대되는 강사 다수가 수도권 기반으로 활동하는 인물일
테다. 얼마간 인정해야 할 한계다. 그러나 몇 년 동안 지속하면
분명 변화가 있으리라 장담한다. 자치 기구를 만들어 배움의
학습터를 스스로 마련한다.

　　　　제언 셋. 《허구한 날 서울 이야기만 해요》그렇다면
스스로 발화자가 되기.

　　　　디자인계에서도 드디어 탈식민주의가 논의되고
있다. 물론 이 또한 서양에서 시작했지만, 공부는 알기 전에
삐딱해지는 것이 아니라 일단 열린 마음으로 귀 기울이는
일이다. 오늘의 대안적 디자인 담론은 그간 디자인사를
지배하던 북반구 중심의 디자인 서사에 당돌하게 반기를 든다.
북반구의 좁은 시야에 상대적으로 소외되던 남반구 디자인
담론이 구미권의 진보적 디자이너 및 지식인들과 연대하며
새로운 장을 만들어 간다. 그리고 이 새로운 장에 들어오는

것은 남반구의 디자인 이야기다. 그간 수신자의 위치에만
있었다고 생각한다면, 발화자의 위치에 자신을 재배치하면
된다. 그러나 이 재배치에도 전략이 필요하다. 무엇을, 어떻게
이야기할지를 고민한다. 한국 디자인의 보편사는 서울이다.
보편사의 공백을 채워 넣음으로써 디자인계의 서울 중심주의를
반박한다. 잠자는 지역 기반 아카이브를 깨워보는 건 어떨까.
그래서 디자인적 관점의 해석을 시도해 보는 것은 또 어떨까.
이때 명심할 것, 지역을 다루되 지역성에 갇히지 않기, 지역을
함부로 정의하지 말기, 새로운 지역적 보편성을 내용과 형식 두
측면에서 탐구한다. 전시나 진(zine) 혹은 웹사이트 등을 통해
발화한다.

　　　　제언 넷. "근사한 기업이나 문화예술 기관이
없잖아요" 그렇다면 다른 디자인을 상상하기.

　　　　기본적으로 디자인은 자본이 기생하는 곳에
존재했다. 물론 이것은 지극히 산업 중심의 관점이다.
산업혁명 이후 디자인은 대량생산 체제에 복무해 왔으며,
그 과정에서 〈디자인〉은 문제해결사로 등장했다. 그러나
신자유주의로 말미암은 노동의 위기와 불평등 그리고 기후
위기의 시대, 디자인은 지금과 같은 모습으로 존속할 수 없는
시점에 다다랐다. 그런 의미에서 자본주의적 메커니즘에
의해 작동하는 서울 기반의 디자인은 해답이 아니다. 북반구
디자인에 대한 탈식민주의적 반성을 대한민국이라는 국가에
대입해 보면, 북반구는 곧 서울과 수도권이며, 남반구는
그 바깥의 지역이다. 다음 발췌문에서 등장하는 서양 혹은
북반구를 서울 혹은 수도권으로 채워 보자. 이곳의 구조를

기고.

선명하게 드러내고 있음이 자명해진다.

《역사적으로 전문적이고 학문적인 분야로서의
서양 디자인은 종종 자신을 보편으로 상상하는 좁고
배타적인 영역이었다. 이상과 규범을 정의하기 위해
노력하면서도 모더니스트 디자인 혈통은 대체로 만연한 인간
중심주의와 배타적 가정에 무지했던 것으로 드러났으며,
이에 따라 북반구의 소수 백인, 남성, 시스젠더 디자이너가
정의한 세계에 대한 비전을 투영해왔다. 이에 성별, 성적
취향, 인종, 민족, 종교, 계급, 사회적 배경, 신체 또는
지적 능력 등 삶을 정의하는 다양한 측면은 디자인 역사,
교육학, 현장 및 사물에서 매번 빈번하게 납작해지거나
무시당했다. 우리는 늘 디자인이 특권과 구조, 불평등,
백인 우월주의와 이성애규범주의, 식민지 권력과 인식론적
폭력, 자본주의적 착취, 환경 파괴와 연결된 사회-물질적
실천임을 믿는다. 규율을 다시 생각하기 위해 오늘날 우리는
과거의 보편주의를 피하고 역사적 주장을 특정 맥락에
놓고 고려하고 구체적으로 다룸으로써 디자인의 정의를
확장해야 한다. 또한, 디자인 행위는 그동안 지배적인 서양식
문제해결론적이고 인간 중심적인 사고 모델을 넘어 관점과
상상적 가치(*imaginary*)를 승화하고, 회복하고 형성하는
과정으로서 긴급하게 재검토되어야 한다. ... 디자인은
생산과 사고방식에서 이러한 비대칭적 세계화를 제공한다.
계몽주의에서 산업 혁명에까지 근대성의 명백한 진보는
천연자원뿐 아니라 주관성과 지식, 신체, 젠더, 섹슈얼리티,
문화적 관습과 미학의 광범위한 식민화를 통해서만 가능했다.

발터 미뇰로, 아니발 키야노의 주장처럼 〈식민지 권력
매트릭스〉의 주장은 근대성 〈서구 규범〉 성공에 근본적이었다.
제국주의에 이은 식민주의는 유럽 중심적 인식론, 존재론,
미학을 〈보편〉으로 주장하며 수 세기에 걸쳐 전파하고
설치했으며, 이 권력은 절대 사라지지 않았다.″[34]

　　　그동안 우리가 믿은 디자인 행위가 오늘날 무너지는
근대적 가치에 위태롭게 기초했다는 사실은 이전과는 전혀
다른 행위로서의 디자인을 상상하고 도입해야 함을 의미한다.
지역과 수도권이라는 권력 구도에서 기울어진 운동장을
바로 세우는 것은 수도권 체제를 이곳에 도입하고 이식하는
일이 아닌, 그와는 다른 체제를 설비해 나감을 의미한다. 그
〈다른 체제〉란, 지역이라는 구도에 함몰되기를 경계하는
것으로, 아파두라이의 말을 재인용하면 다음과 같다.
″로컬리티가 〈양적이나 (물리적) 공간적인 것이 아니라
근본적으로 상관적이고 맥락적인 것이며, 사회적 현안에
대한 감각과 상호작용의 기술, 문맥 간의 상호의존성이
만들어내는 일련의 관계로 구성되는 복잡한 성질″로서
〈트랜스로컬리티〉(translocality)에 주목하는 것이다.[35]

---

34　　　위 발췌문은 다음 원서에서 가져왔다: Claudia Mareis
and Nina Paim, ‹Design Struggles: An Attempt to Imagine
Design Otherwise›, «Design Struggles: An Attempt to Imagine
Design Otherwise», Valiz, 2021, pp. 11–22.

35　　　부산대학교 한국민족문화연구소
로컬리티의인문학연구단, ‹책머리에›, «이주와 로컬리티의

---

기고.

헬레나 노르베리의 말을 빌리자면, 디자인의 더욱더 큰 그림, 그 그림을 향한 발걸음이 필요하다.[36] 나는 이 글을 쓰는 내내 나에게 남은 서울-제국주의적 시선을 재생산함에 불과한 것은 아닌지 끝없는 자기검열을 수행했다. 그래도 희망적인 건, 디자인계에〈지역〉이라는 화두가 스멀스멀 피어오른다는 사실이다. 그 자각, 그리고 이를 입증하는 이 책 자체만으로도 우리는 이미 한 걸음 내딛지 않았는가. 일단은 자축해 볼 일이다. 그리고 이 귀한 기회와 공동의 문제의식이 비단 출판으로 끝나지 않고, 지속 가능한 구체적 실천으로 이어지기를 소망한다.

재구성», 소명출판, 2013, 3쪽.

36    헬레나 노르베리는 다음처럼 말했다. "오히려 체제의 문제를 인식하고 더 큰 그림을 이해하자는 겁니다." 헬레나 노르베리, 《로컬의 미래》, 최요한 옮김, 남해의봄날, 2019, 68쪽.

회고,
돌아보기

동인    안녕하세요, 광주의 대안 공간 산수싸리의 대표이신
민지 큐레이터님, 광주에서 사각프레스를 운영하시는 지선
디자이너님을 모셨습니다, 저는 그래픽 디자이너이자 출판사
좀비출판의 발행인 동인입니다, 두 분도 소개를 부탁드릴게요,

민지    안녕하세요, 저는 광주에서 미술 이론을 전공했고요,
관련 활동을 독립적으로 행할 기반을 갖추고자 산수싸리를
운영하고 있습니다, 저희 공간은 '지역'의 대안성도 가지고
있어서 지역 청년 예술인들이 수도권으로 유실되거나 지역에서
활동을 지속하기 곤란한 환경에 문제의식을 품고, 지역의 신진
기획자, 그리고 작가들과 함께 비평 프로그램을 진행하면서
지역 예술 신을 더 활기차게 만들기 위한 활동을 이어오고
있습니다,

지선    안녕하세요, 그래픽 디자인과 일러스트레이션을
주로 다루고, 보유한 리소 인쇄기로 작업과 수업을 엽니다,
보라 작가님과 단행본 《무등산수박등》(무해×사각, 2021)을
펴내기도 했어요,

민지    저는 대학을 광주로 오면서 쭉 광주에서 활동했어요,
제가 다닌 곳을 졸업하면 보통 몇 가지 비엔날레나 ACC[37]에
참여해서 실무 경험을 쌓는데요, 이런 경로가 지역에서 독립
큐레이팅을 하고자 했을 때, 꼭 유일한 방법은 아니겠다는

---

37    아시아 컬처 센터(Asia Culture Center)의 약자로,
국립아시아문화전당의 영문명입니다. 국립아시아문화전당은
'세계를 향한 아시아 문화의 창'이라는 문구를 내세웁니다.

---

회고,

생각이었어요. 그래서 공간을 만들기로 했고, 2019년에 광주
동구의 산수시장에서 시작해 지금은 충장로로 한 차례 옮겨
운영하고 있습니다.

지선    저는 수도권에서 대학을 졸업했고, 서울에서 열심히
버텨 보려고 했어요. 그런데 서울에서의 삶이 녹록지 않았고,
2014년쯤 광주로 돌아왔습니다. 그리고는 광주 소재 회사의
인하우스 디자이너로 일하다가, 2018년, 사각프레스를 꾸려
독립했습니다. 그러니 스튜디오를 꾸린지는 오 년쯤 됐네요.

2       배경과 목적
동인    감사하고, 반갑습니다. 스몰 스튜디오, 스몰 신,
대전, 대구 의 배경을 먼저 소개하겠습니다. 지난여름에 지역
미술 공간 다섯 곳 — 경산의 보물섬, 광주의 산수싸리, 제주의
새탕라움, 대전의 아트스페이스128, 부산의 오픈스페이스배
— 이 건축가와 그래픽 디자이너, 비평 웹진과 함께 《멀티플
피드백: 상상적 연방제 혹은 대항 네트워크》라는 사업을
기획했습니다. 이를 한국문화예술위원회의 '2022년도
청년예술가 네트워크 활성화 지원사업'에 응모했고, 당해
팔월에 선정 소식을 들었습니다. 해당 사업은 수도권에
집중된 문화예술 자본을 지적하는 내용입니다. 저는 스몰
스튜디오 신 내에서의 같은 상황을 짚었습니다. 그렇게 해당
문화예술 사업에서 그래픽 디자인 신에 관한 개별 프로그램을
할당받았고, 이 책을 준비할 수 있는 배경이 되었습니다.
민지    해당 사업의 기획문을 이 자리에서 공유해 드릴게요.
        《메가폴리스로서의 서울, 수도권의 집중화

현상, 지방과의 격차와 인구 소멸은 매우 복잡한 정치적
의제입니다. 여기에는 다양한 사회, 정치, 경제, 문화적
벡터 사이에서 중심과 주변의 역학과 욕망의 특정한 배치의
문제가 중층 연결되어 있습니다. 이 과도한 중심화는 〈유기체
국가론〉이라는 다분히 20세기적 상상을 토대로 합니다. 이
전체주의적 관점 안에서 국가는 생명을 유지하는 하나의
신체이므로, 다른 지역의 희생을 통해서라도 종합적인 역량이
집중되어야 하는 머리로서의 수도권과 한두 가지 기능으로
특화하는 장기로서의 지역으로 구성됩니다. 이러한 지역
사이의 불균등한 발전모델은 축적과 착취의 외주화를 통해
여전히 지속되고 있습니다. 가속화되는 수도권의 집중화와
지방 창작 생태계의 쇠퇴 안에서 《멀티플 피드백》은 청년들이
운영하는 지역의 공간들과 창작자들이 만들어가는 새로운
네트워크 모델을 상상합니다. 이는 지역균형발전론이나
지역할당제, 지방자체체계의 강화 등 인프라와 자원의 재분배
같은 방식으로 문제를 해결하려는 정치·경제적 접근법과는
거리를 둡니다. 현실이라는 피드백 위에 놓여있지만, 그
자체로도 독자적인 원리와 자율성을 담보하는 창작 생태계를
위한 다른 접근법과 대안이 필요하다고 보기 때문입니다.
문화예술의 인프라가 서울과 수도권에 집중되었다는 전형적인
비판에서 잠시 비켜서면 미술대학을 나온 수많은 예비 작가와
큐레이터, 이론전공자들이 왜 수도권으로 향할 수밖에 없는지,
더욱 선명해집니다. 일종의 인정투쟁의 장으로서의 예술
신이 오직 서울과 수도권에만 존재한다는 점이 그것입니다.
자원의 재분배를 심급에서 결정하는 인정질서체계는 악셀

---

회고,

호네트가 제안한 '사회적 인정'과 관련되며 물리적인 인적 요소, 즉 그 구성원의 양적 규모를 전제로 합니다. 고유한 창작 생태계를 유지하고 자생적인 예술 신을 만들어 나가는 거점 지역들은 물리적인 청년 작가, 큐레이터, 비평가의 물리적 인원 부족으로 독자적인 인정공간을 만들어 나갈 수 없는 상황입니다. 산수싸리도 광주를 중심으로 로컬리티에 기반한 담론을 생산하고 지역 기반의 창작자를 양성하기 위해 여러 프로그램을 기획한 바 있으나, 청년 미술인의 숫자가 절대적으로 부족하여 행사 운영이 어렵거나 지인 위주로 프로그램이 진행된 경우가 많았습니다. 수도권과 대등한 인정투쟁의 장소가 되기를 고민하면서, 그리고 욕망의 대상으로서 지역의 예술 신이 활성화되기를 기대하면서 《멀티플 피드백》은 광주를 포함한 대구, 대전, 부산, 제주에 위치한 각 청년 중심의 공간들과 협력해 새로운 방식의 네트워크 모델을 제안합니다. 서울과 수도권을 의도적으로 배제한 이 대항적 네트워크는 각 지역 거점 사이의 연대와 교류를 통해 만들어내는 일종의 상상적 연방제 형태를 추구합니다. 이 의도적 단절은 인력과 자원이 서울로 환류될 가능성을 방지하고 각 지역의 로컬리티에 기반한 담론 생산과 그 속도에 맞는 창작 생태계를 조성할 수 있는 토대가 됩니다. 광주, 대전, 대구, 부산, 제주에서 활동하는 청년 작가, 큐레이터, 비평가의 전체 숫자는 수도권 청년 창작자 대비 63%(지역문화실태조사, 2019)로, 유의미한 네트워크 기반을 마련할 수 있는 인적 집적이 가능하며, 수도권이 아닌 대항 네트워크로서 새로운 창작 생태계를 가능하게 할 수 있다고

생각합니다. ..."

지선    감사합니다. 동인 님께서 이 책의 목적도 다시 한 번
짚어주시겠어요? 목표가 기록인지, 또는 지역 실천의 실마리가
되는 것인지 궁금해서요.

동인    이 책이 지역에서의 스몰 스튜디오 모델을 가시화,
그리고 사료화하는 역할을 했으면 좋겠다는 바람입니다.
2005년 무렵, 문화예술 영역 안팎에서 영향력 있게 활동하며
그래픽 디자인 신에서 '스몰 스튜디오'로 불린 이들은 하나의
흐름으로 읽히는 것을 넘어 스몰 스튜디오를 유형화하며
나름의 지위를 획득합니다. 이후 2010년대 초중반에 생겨난
스튜디오들도 영, 뉴, 엑스트라스몰 등으로 호명되며
스몰을 뒤이어 여전히 필드에서 놀라운 활동을 이어가고
있고요. 저는 이들을 보고 자란 세대인 것 같아요. 스몰, 영,
뉴, 엑스트라스몰의 면면이 실린 매거진 시리즈는 열렬한
팬이었고, 나만의 스몰 스튜디오를 꿈꾸고 상상한 시기도
이쯤이었습니다. '사무실은 서울의 어느 동네가 좋을까?'
조금은 어색한 자문이었습니다. 아무렴 수도라고 하지만,
태어난 곳도 자란 곳도 지금 사는 곳도 서울이 아닌데 스몰
스튜디오를 상상할 때 서울을 가정하는 일은 이상했습니다.
이유를 찾다가 이제까지 선망한 '모델'들에 눈을 돌렸고,
그들은 모두 서울에 있었습니다. 단순히 수도권 인구가 한국의
절반이어서, 그런 만큼 지역에도 스몰 스튜디오가 적거나
없다고, 이렇게 쿨하게 생각하고 말기에는 석연찮았습니다.
감상적으로 들릴 수도 있지만, 엄마의 고향인 부산에서 아빠가
자란 청주에서 친구가 사랑하는 제주에서 스몰 스튜디오로

회고.

일하는 이들은 여러 책에서 만날 수 없었습니다. 한두 팀 정도 소개할 때는 예외적으로 간주되었고, 제가 스튜디오를 서울에 국한해 상상한 이유는 어쩌면 그랬습니다. 비단 한 명의 일화로 그치지 않겠다는 생각입니다. 스몰 스튜디오를 꿈꾸는 이들에게, 그것을 자신이 사랑하는 도시에서 하겠다고 선언하는 마음들에 모델이 필요하다고 보고 있습니다.

3       준비와 진행

민지      프로젝트는 준비와 진행은 어떻게 하셨나요? 사업을 감독해도 면면까지 알기는 어려워서요. 이번에 들려주셔도 좋겠습니다.

동인      아시다시피 프로젝트를 시작한 건 올해 구월 초순입니다. 가장 먼저 어떤 분이 지역에서 활동하고 계시는지 정리하는 일이 필요했습니다. 그쯤 인공위성+82[38]에서 퀴어와 지역을 소재로 출판 프로젝트 《유학생》을 진행하셨는데요, 구성원인 무무와 별 님 모두 동료 디자이너이기도 해서 두 분을 모시고 '지역 근거지 프리랜스 그래픽 디자이너 리서치 워크숍'을 진행했습니다. 스몰 스튜디오까지 포괄하는 조사였습니다. 2022년 9월 3일부터 9월 14일까지 온라인에서 이뤄졌는데요, 다음 세 가지 기준으로 목록을 만들었습니다. 첫 번째는 지역 근거지인가? 사업장 또는 거주지 주소가 서울과

---

38      인공위성+82(Satellite+82)는 다양한 이야기를 듣고 작은 목소리를 모아 시각언어를 활용해 송출하는 무무와 별의 콜렉티브입니다.

---

경기가 아닐 것. 두 번째는 청년인가?19세 이상 34세 이하일 것.[39] 세 번째는 직업인 디자이너인가?의뢰받은 업무를 한 번 이상 수행했을 것.

민지    그 기준에 아쉬움도 있으셨겠어요.

동인    네, 특히 세 번째에서 그랬습니다. 현장의 이야기를 다룬다고 했을 때, 직업인 디자이너를 조사하는 편이 바람직한데, 사실 그래픽 디자이너가 되기 위한 라이선스가 있는 것도 아니고, 직업인 디자이너가 무얼지, 경계 또한 모호했습니다. 학생이면 직업인 디자이너 지위에서 제하는 경우가 있는데, 학생은 대학원생까지 포함할뿐더러, 학교를 오래 혹은 늦게 다니거나 다니면서도 활발하게 활동하시는 분들이 많아서 알맞은 기준점으로 보이지는 않았습니다. 디자인업 사업자 등록 유무로 판단할 수도 있겠다는 생각은 드는데, 낱낱이 확인하기는 곤란하고요. 그래서 그나마 웹 서핑과 자료 열람으로 확인할 수 있는 '의뢰받은 업무를 한 번 이상 수행'을 불완전하게나마 직업인 디자이너를 가리는 기준으로 삼았습니다. 아무쪼록, 이렇게 각자 아는 바를 비롯해, 단행본, 정기간행물, 웹 아티클, 작가 명단 등 여러 문헌을 헤집으며 이름을 모았는데요, 그렇게 정리된 팀은 스물네 팀, 도시는 일곱 군데 광주 1, 대구 9, 대전 7, 부산 3, 울산 1, 전주 2, 제주 2 였습니다.

지선    저기 '광주 1'은 사각프레스 맞지요?알기로는 광주에서 활동하는 스몰 스튜디오가 두세 팀 더 있는데,

---

39    현행 청년기본법의 정의에 근거.

---

회고.

리서치에서 집계되지 못한 것 같습니다.

동인  맞습니다. 리서치하면서 망라에 가까워지고자
노력했고, 이는 프로젝트를 진행하는 데에 있어 기초가
되었지만, 빠뜨린 이름들이 많았습니다. 활동을 특별하게
공개하지 않는 분도 계셨고, 활동지를 모르겠는 이력을
가진 팀 또한 있었습니다. 조사 역량 부족일 수도 있고요.
이를 보완하는 방식으로 공개 설문이 있겠으나, 프로젝트가
구체화되기 전에 기획이 공유되는 것을 꺼렸고, 이런 주제에서
오픈 콜은 속 편하거나 어쩌면 무례라고 생각해서 삼갔습니다.

지선  활동지를 드러내지 않는 사례는 일을 어떤 지역에
한정해 받는다고 대외적으로 여겨질 수 있어서 그렇지 않을까
싶어요. 그리고 리서치 방식으로, 각 지역 기관이나 공간에
연락해 명단을 공유받는 방법도 있을 듯합니다. 그곳의 스몰
스튜디오 몇 곳과 함께해도 좋겠고요.

동인  맞습니다. 무척 바람직한 방법이지만, 시간에
쫓겨서 시도할 엄두를 못 냈습니다. 사업에서 개별 프로젝트에
주어진 기간은 9월에서 12월까지였는데요, 지역과 그래픽
디자인 신은 늘 생각하던 주제들이지만, 이 둘을 하나의
프로젝트로 엮는 일은 또 달랐습니다. 협업할 형편까지는
안 되는 1인 출판사에서 석 달 동안 기획에 이어 진행, 편집,
교정, 디자인, 홍보까지 진행하다 보니, 사전 연구에 충분한
시간을 할애하지 못해 큰 아쉬움이 남습니다. 지원 사업에
힘입은 프로젝트이기도 하지만, 자연히 따르는 애로 사항 또한
분명했습니다.

민지  전시 *W쇼*의 서문처럼 여전히 거칠고 듬성한 미완성

체계이고, 포함되지 않은 인물도 많으며, 선정 기준도 철저히
객관적이지는 않지만, 꾸준히 갱신되고 반박되어야 하는
제안으로 이 책 또한 존재하면 좋겠다는 생각이 드네요.

동인　　제목에서 알리듯이, 이 책은 우선 두 도시만을
이야기합니다. 앞으로 어떤 기획이 더 가능할까요?

지선　　물론 다른 지역도 궁금하고, 이번 기획에서는 개별
신의 구성원 사이에서만 대담이 이루어진 터라, 프로젝트가
후속으로 가능하다면 다양한 지역이 한자리에 모여도 좋을
듯해요. 또, 스몰 토크 등에서 인쇄소 등 주위 환경을 더 깊게
다루면 그 생태계에 대한 이해가 더 선명해지겠다 생각하고요.

민지　　또, 이야기가 여러 행사로 확장해도 좋겠고요, 그때는
주체가 지역 디자이너로부터여도 의미가 크겠습니다.

동인　　맞습니다. 이분법으로 나누지 않는 초지역적 협력이
중요하다고는 하지만, 어떤 순간만큼은 당사자성이 강한
설득력을 가지기도 하는 것 같습니다.

지선　　모두 본업이 바쁘고, 서로 그 사실을 잘 아니까 특별한
계기가 있지 않는 이상은 섣불리 일을 벌이기가 어렵기도
합니다. 그래서 좀비출판이 만든 이 자리들이 반갑기도 해요.

동인　　감사합니다. 시간이 늦어 이제 대화를 맺을까 해요.

지선　　즐거웠습니다. 유익한 대화가 되었기를 바라요.

동인　　분명 그랬습니다. 오늘 수고 많으셨고요, 이번 주말에
광주에 가게 돼서 다시 두 분 찾아뵙겠습니다.

지선　　이런, 주말은 이사로 바쁜데요!

동인　　이크, 내년 초에 책 나오면, 그때도 드리러 갈게요.

민지　　모두 그때 뵙지요! 고생하셨습니다. ✿

---

회고.

스몰 스튜디오 스몰 신 대전 대구:
두 도시 그래픽 디자인 신과 이어진 대화들

대흥동

굿퀘스천                    대전 선화동 작업실

1판. 2023년 2월 1일
2판. 2024년 8월 30일

백색공간                    대전 선화동 작업실

발행. 좀비출판

깨물기 퍼뜨리기!"

안양시 동안구 시민대로287, 1108호 (~2024년)

www.zmbiprs.org / zmbiprs@gmail.com

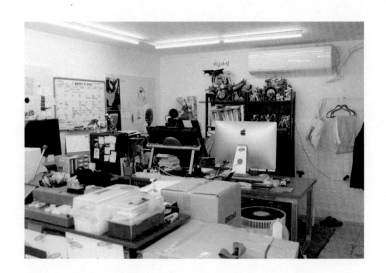

티사웍스                                      대구 대안동 작업실

디자인. 민동인

슬로먼트 *&* 엔아이엔　대전 지족동 작업실

디자인 도움. 김강휘, 박세진

대구 중구 카페에서

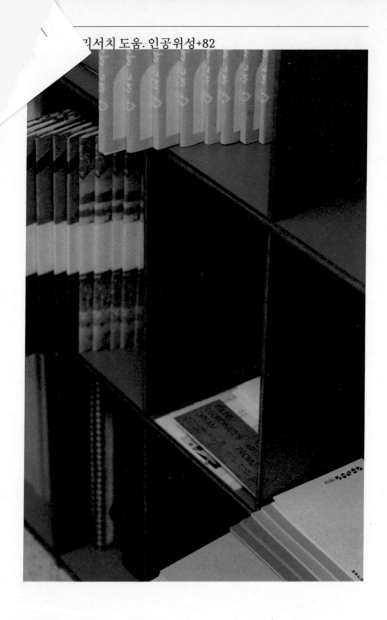

낫심플 스튜디오            대구 평리동 작업실